13間咖啡店的
現場實錄

The Guide Book For Shop Owners

咖啡店
開業哲學

看特色店家如何在
理想與現實中取得獲利平衡

學研PLUS／編著
陳姵君／譯

序

曾幾何時，「咖啡店」成為我們生活中不可或缺的去處。

舉凡露天咖啡座、老屋改建咖啡廳、咖啡站等，已然成為大眾日常所需的「必訪」地點。

不過咖啡店本身，並非只是一時的流行，雖然店面型態會隨著時代流行而改變，

消費者選店的眼光愈來愈高，衡量咖啡店的標準也愈見多元。

「那家店的咖啡很好喝，雖然離車站有點遠，還是會想專程光顧。」

「店內擺設很時尚，讓人想模仿。」

「甜點好吃到沒話說。」

「讓人覺得放鬆自在的沉靜空間。」

消費者所追求的條件其實包羅萬象。

願意拿起本書翻閱的您，腦中應該正描繪著將來有一天，能打造出自我理想風格的咖啡店吧。

在這個需要原創性來吸引消費者的時代，最重要的是要掌握祕訣，牢牢抓住顧客的心。

本書走訪13間充滿獨特風格的店家，彙整出不被時代淘汰的創業訣竅。

其中3間是遷居後創業的店家。

近年來遷居人口持續增加，我們也請益了遷居帶來的優勢或問題點等。

期盼本書能為各位讀者的咖啡店打造計畫略盡棉薄之力。

咖啡店開業哲學　編輯團隊敬上

3

喫茶

想開店，
只要有一點錢和勇氣，
不管是誰都能辦到。
重要的是永續經營。
店面設計得再時尚，
凝聚再多的堅持與風格，
若三年就關門大吉，
那跟組裝塑膠模型沒兩樣。
大發利市是其次，
能長久經營下去才是目標所在。
共勉之。

08COFFEE　兒玉和也

經營咖啡店所需的是「耐力」與「創意」。

入行愈久
愈常感到疲憊不堪，
但是只要認真做，
顧客都會看在眼裡，
並且願意給予肯定。

ODEON ROOM 102　安田尚吾

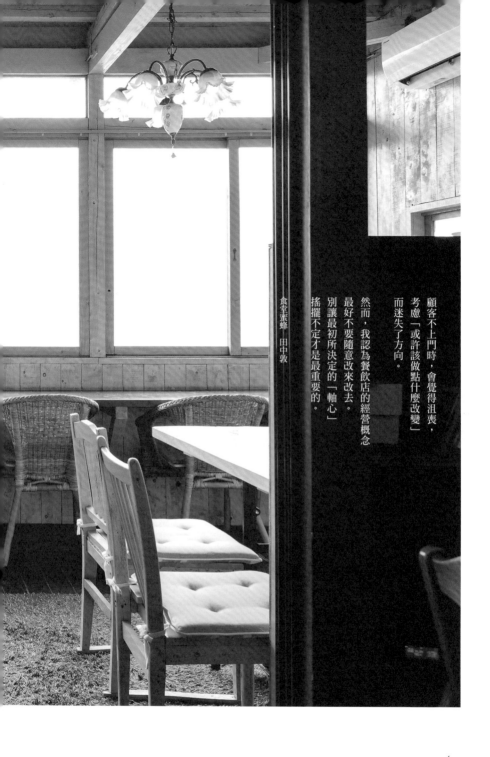

顧客不上門時，會覺得沮喪，
考慮「或許該做點什麼改變」
而迷失了方向。

然而，我認為餐飲店的經營概念
最好不要隨意改來改去。
別讓最初所決定的「軸心」
搖擺不定才是最重要的。

食堂蜜蜂　田中敦

6

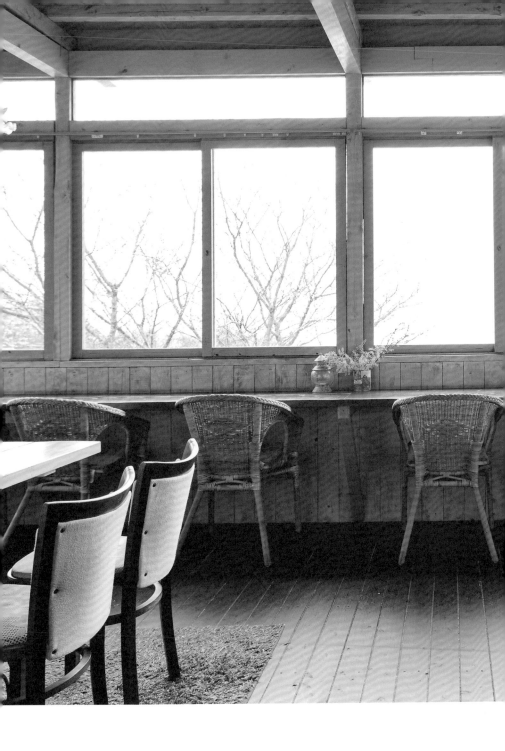

我認為凡事樂觀積極

也是工作的一部分，

並且以這樣的態度度過每一天。

態度樂觀積極的人

所經營的店家，

自然而然也會散發出

這樣的氣場與氛圍。

Alpha Beta Café 大和貴之

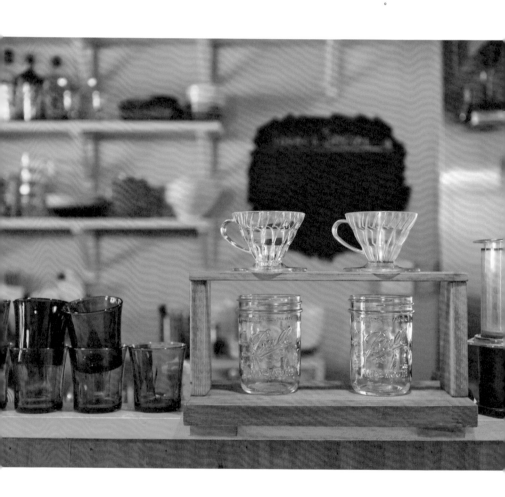

打從開業以來
就是店內常客的
一對母女檔。

在女兒成年禮儀式當天，
她們一起來到店裡：
「以後還是會經常來光顧，
所以特地讓您看看小女今天的盛裝打扮。」

讓我覺得胸口彷彿有一道暖流。

喫茶疏水　鈴木希彌子

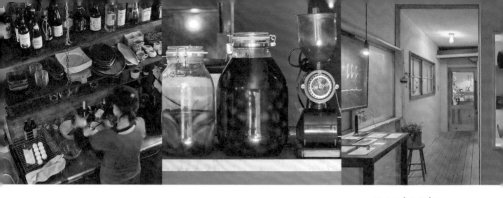

contents

序 ……2

Chapter 1

打造咖啡店的最佳範本

01 喫茶疏水　埼玉縣越谷市……14

02 08COFFEE　秋田縣秋田市……20

03 circus　東京都國立市……28

04 町家盆栽Cafe 言之葉　奈良縣宇陀市……34

05 ODEON ROOM 102　東京都北區……42

06 Alpha Betti Cafe　神奈川縣鎌倉市……48

07 sunday zoo　東京都江東區……56

08 CHUBBY　東京都世田谷區……62

09 東京妹妹頭之家（cade mundo）　東京都練馬區……70

10 CAFE MURIWUI　東京都世田谷區……76

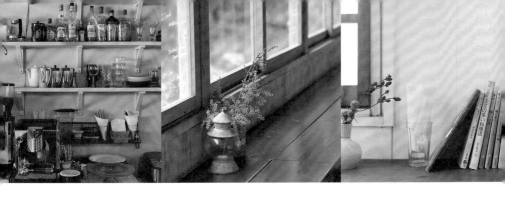

Chapter 2

遷居後開業的咖啡店經營

01 咖啡黑貓舍　東京都世田谷區 → 千葉縣茂原市 …… 86

02 The Lobby UMINECO　栃木縣那須町 → 青森縣青森市 …… 94

03 食堂蜜蜂　愛媛縣松山市 → 愛媛縣今治市 …… 104

column

展現店家風格的用具① Coffee Cup …… 26

展現店家風格的用具② Menu Book …… 40

展現店家風格的用具③ Signboard …… 54

展現店家風格的用具④ Shop Card …… 68

展現店家風格的用具⑤ Coffee Tool&Machine …… 82

展現店家風格的用具⑥ Light …… 84

展現店家風格的用具⑦ Chair&Table …… 102

展現店家風格的用具⑧ Flower …… 112

Chapter 3

打造咖啡店的基本概念

1 地段＆店面的尋找方式與考量方向的重點 ……114

2 想呈現何種店家風格，構思主題概念 ……116

3 擬定菜單內容後，再尋找食材等物品的供應商 ……118

4 廚房設備與餐桌椅等挑選的方式 ……120

5 經營與金錢相關事項① 制定餐點價格的方式 ……122

6 經營與金錢相關事項② 擬定收支計畫 ……124

7 開設咖啡店的相關細節Q&A ……126

8 開幕前的倒數期間應該完成的事項 ……130

special interview
永續經營的祕訣 ……132

特別收錄
實際採訪！
3間台北咖啡店的經營理念・空間設計 ……134

後記 ……142

Chapter 1

打造咖啡店的最佳範本

「咖啡店」一詞雖簡潔明瞭
其型態卻是各有千秋。
每家店所堅持的風格各異。
我們所採訪的不只是人潮集中的都會區，
還遍及開設於郊區的店家，
每家皆匠心獨具充滿特色。
10家店長回顧創業當時的點滴，
暢談創業真心話。

喫茶疏水

喫茶ソスイ

與中古家具店共同進駐屋齡超過40年的平房
融入鄰近居民生活的咖啡店

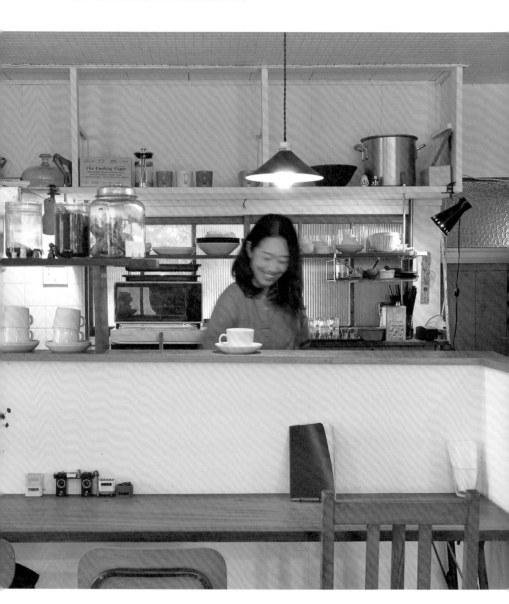

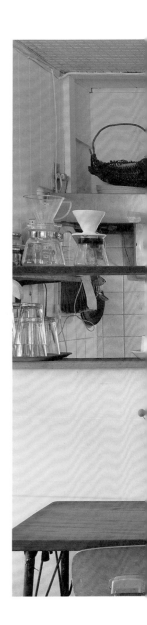

店長
鈴木希彌子

開幕日	2014年10月20日
店內面積・席數	約60㎡（包含共用店面的中古家具店）・17席
籌備期間	約3個月
日夜間來客比率	——
單日平均來客數	約30～40人
單日營收目標	約40,000～50,000日圓

開店動機　還在當上班族時，曾認真想過自己是否能不厭其煩地一直做到退休。我很喜歡做料理，以前在書店咖啡廳打工的經驗也很愉快，便萌生開店的想法

主題概念　早上起床後「想出門喝杯咖啡」，抓起錢包就能輕鬆前往的咖啡店

資金籌措　存款

成本明細

店面簽約金	約100,000日圓
裝潢工程費	約700,000日圓
餐具・布置費	約200,000日圓
廚房設備費	約300,000日圓
其他	約100,000日圓
總計	約1,400,000日圓

創業前的履歷表

2014年 5月	・決定創業。開始尋找店面
2014年 7月	・找到現在的店面、簽約
	・與分租店面的中古家具店店長攜手展開裝潢作業
2014年 9月	・離職
	・張羅餐桌椅、廚房設備等
	・販賣咖哩等，以市集攤位的型態試營運
2014年10月	・開幕

■shop info

與中古家具店共同進駐屋齡45年左右的平房，主打美味咖啡與咖哩的小型咖啡店。還能買到店內使用的古董餐桌椅。

🏠 埼玉縣越谷市大成町6-344
☎ 090-6528-5025
🕐 11:00～19:00
㊡ 週四、第1・3個週三

與中古家具店共同進駐
小巧古厝平房

鄰近日本國內最大規模購物中心AEON Lake Town的「喫茶疏水」。屋齡超過40年的平房建築、古董餐桌椅，以及重質不重量的菜單品項。由一人獨自經營的這家店，各方面都與日本國內最大規模的購物中心形成強烈反差。

店長鈴木小姐原本是任職於出版相關產業的上班族。對工作很樂在其中，但是「可能一直像現在公司做到退休，而不會感到厭煩嗎？」的

story

書架上擺放著鈴木小姐閱讀過的書籍。顧客可自行取閱。

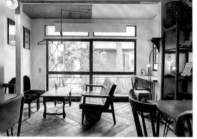

大面積開窗選用木框取代金屬窗框，配合店內營造的氣氛。冬季偏冷是美中不足之處。

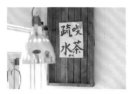

店名由來取自京都的「疏水」，曾在此地欣賞櫻花綻放的美景。

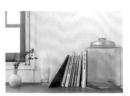

擺放於餐桌角落的書本。選書眼光獨到，令人折服「這些書跟這家店好搭！」

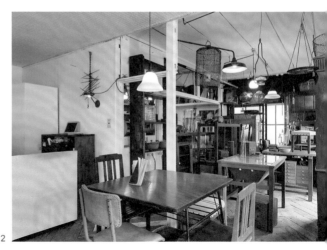

1.古董燈具非常符合風格。
2.與喫茶疏水相連的盡頭就是「中古家具花生軒（古道具ピーナッツ軒）」店面。

想法開始浮現，卻怎麼也無法勾勒出未來的上班人生藍圖。

如果能把自己喜歡的料理當成工作，感覺就能一直做下去，再加上曾短暫在書店咖啡廳工作過，覺得那樣的環境很適合自己。在這思考人生方向的當下，剛好聽聞從事中古家具買賣的朋友在找店面的事。

「朋友提議不妨共用店面開始做做看，一切就這麼拍板定案。」

所選定的店面從住家騎自行車只要15分鐘便能抵達，也是自己從小長大的地方。學生時期一直想著，要是附近能有一家能自在喝個咖啡的店該有多好。所以鈴木小姐想打造一家能讓附近居民只要帶個錢包就能輕鬆光臨的店。也有很多顧客表示原本只是過來坐坐，但店內太舒服反而待了很久。

「不會讓自己感到厭煩，能一直做下去的工作究竟是什麼？
思考這個問題時，腦中浮現的答案是咖啡店。」

space design / interior
空間設計・布置

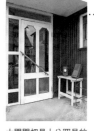

大門門把是十分罕見的斜長條形。進門後的玄關空間大概有半疊（約0.25坪）。

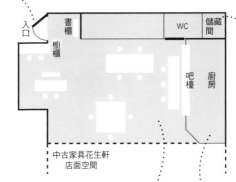

入口
書櫃
櫥櫃
WC
儲藏間
吧檯
廚房

中古家具花生軒
店面空間

窗簾後方是儲藏間，對面是洗手間。

配合古色古香的建築物，
店內所有裝備
也都選用古董家具

喫茶疏水與中古家具店結伴進駐的獨棟平房，從入口進門後屬於咖啡店的區域，旁邊相連的空間則是中古家具店。餐桌椅是請中古家具店店長幫忙挑選的古董家具。店內的餐桌椅同時也是花生軒的展售商品，因此售出後會再更換不同款式。目前持續改造窗框、拆天花板……等，店內的翻修作業仍在進行中。

裝潢過程中吃最多苦頭的地板鋪設作業。仔細觀察可發現做工很講究。

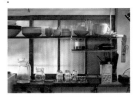

廚房最內側的架子是餐具置放區。採開放式收納，方便取用。餐具色調統一，帶來協調的視覺效果。

手作料理的調味
盡可能中規中矩

設計菜單時便決定內容為「一個人也忙得過來的範圍」，因此品項並不多，也因為這樣才能堅持純手工製作。「隨興三明治」所用的佛卡夏麵包也是自製的，人氣咖哩飯則融合了八種辛香料。由於顧客年齡層廣泛，有幼童也有老人家，所以調味時都會留意不要過於強烈，盡可能貼近大眾的口味。

drink / food
飲品・料理

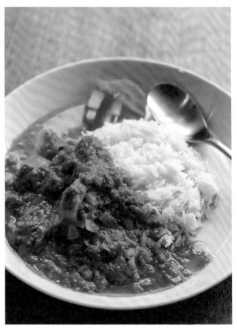

辛香雞肉咖哩飯 ¥850
表示「衝著這盤咖哩飯」而專程上門的顧客眾多，是店內的人氣咖哩餐點。以番茄為基底搭配優格醃過的雞肉，再加上八種辛香料熬煮而成。

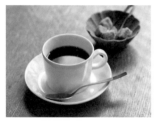

咖啡 ¥500～
咖啡豆選用來自東京都台東區「蕪木」的產品，該店在咖啡愛好者之中擁有高人氣。店內也有販售咖啡豆，不過往往一到貨就銷售一空。

比斯考提 ¥200
手工點心，有堅果與巧克力口味。甜度恰到好處，會讓人忍不住一口接著一口……停不下來的好滋味。

自家製薑汁汽水
¥550
選用日本國產薑，搭配肉桂、辣椒、蜂蜜調味。

鈴木小姐的一日作息

時間	內容
7:30	**起床** 騎自行車前往店面
9:00	**抵達店內** 掃地、進行咖哩與甜點的前置作業
11:00	**開始營業** 全天供應相同菜色。有時到了下午咖哩便售罄。沒有客人光臨時會利用時間吃午餐，有時太忙就會沒時間吃

> 沒有設定
> 午餐時段

時間	內容
18:30	**最後點餐**
19:00	**打烊** 開始收拾整理
20:30	**返家**
24:00	**就寢**

咖啡店開設&永續經營的 Q&A

Q 店面決定選在屋齡超過40年平房的理由是什麼？

A 當時考量盡可能不要花太多錢開店，跟房屋仲介公司討論過後，才介紹我這棟古宅。這棟平房很可愛，再加上窗戶很大這點讓我很中意。離最近的車站徒步約15分鐘的距離也很好，因為原本就打算找氣氛比較悠閒輕鬆的地點。

Q 這裡離車站有點遠，也很少人路過。當時不會覺得不安嗎？

A 當時我認為，只要在自己喜歡的地點開店，同樣喜歡這個空間的顧客就會願意上門。開幕後，因為附近有小學的關係，很多家長在活動結束後會順道光臨，親子檔也很多。最近則增加很多遠道而來的顧客。

Q 共用店面的感想如何？

A 開幕之前曾遭到反對，怕我們兩家店會處不來，可是實際上完全沒有這樣的情況發生。我跟共用店面的中古家具店店長阿篠老是打屁閒扯（笑）。這些話雖然在本人面前難以啟齒，正因為她的店在隔壁，我才有辦法繼續奮鬥下去。一個人顧店偶爾會覺得很疲憊。這時跟阿篠聊聊天，便能提振精神。或許我們兩人的個性與職業不同才會這麼合得來也說不定。

08COFFEE

用一杯咖啡
豐富每天生活的「咖啡屋」

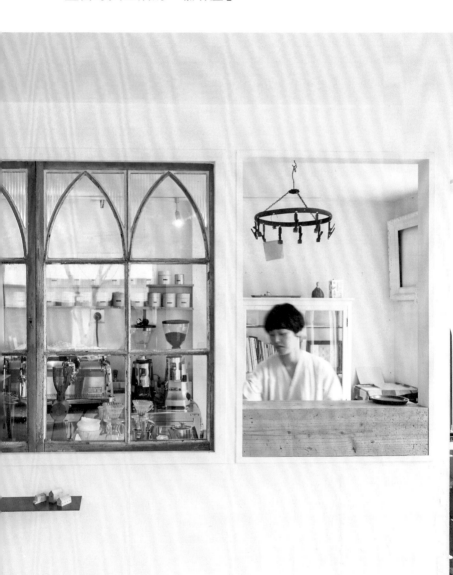

開幕日	2011年7月24日
店內面積・席數	約80㎡・13席
籌備期間	約6個月
日夜間來客比率	——
單日平均來客數	平日 約40人
	六日假日 約100人
	（包含只購買咖啡豆的顧客）
單日營收目標	未特別設定

店長
兒玉和也

開店動機	我從高中、大學、出社會後一直都是橄欖球員。結束橄欖球員生涯摸索自己的第二專長時，想到學生時代所懷抱的夢想是開餐飲店，所以才萌生了開店的念頭
主題概念	提供豐富日常生活、品飲咖啡的空間
資金籌措	存款以及銀行貸款

成本明細

店面簽約金	約400,000日圓
裝潢工程費	約3,000,000日圓
餐具・布置費	約1,500,000日圓
廚房設備費	約3,500,000日圓
營運資金	約2,000,000日圓
總計	約10,400,000日圓

創業前的履歷表

2008年	• 心生開店的念頭，離開任職的秋田某公司
	• 遷居仙台市，為學習餐飲業選擇在餐廳與咖啡店工作。利用假日時間，開始在秋田市內尋找店面
2011年 3月	• 辭去咖啡店工作，搬回秋田
2011年 4月	• 店面簽約。展開裝潢工程
2011年 7月	• 開幕

■shop info

網羅來自世界各國最佳農園所產的咖啡豆，每日早晨用心烘焙的咖啡專賣店。散發著咖啡香與沉穩氣息的店內氛圍，令顧客著迷並深獲愛戴。

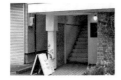

🏠 秋田縣秋田市山王新町13-21
三榮大樓2F
☎ 018-893-3330
🕐 10:00～20:00
（六日假日為8:00～18:00）
㊡ 週三

深信咖啡能
豐富日常生活

「秋田的咖啡館文化扎根已久，這點還蠻出乎意外的。正因為有打前鋒的店家奠定這個文化基礎，才能讓我這樣的菜鳥打入市場並持續經營。」

態度謙虛的兒玉先生所經過的咖啡店，開幕至今大約經過了七年，感覺兒玉先生已然成為鞏固秋田咖啡館文化根基的一員。

菜單內容為單品豆10種與綜合豆6種、濃縮咖啡等飲品9種。基本上沒有販售餐點，只有4種甜點可選擇。難怪兒玉先生會斬釘截鐵地說「自己是賣咖啡的」。

「不過，開幕當時其實非常猶豫，擔心沒有賣餐點顧客真的會願意上門嗎？所以也推

態度謙虛的兒玉先生吸引了許多顧客登門購買他所烘焙的咖啡豆。店裡也同時提供咖啡豆零售批發，甚至聲名遠播至其他縣市。

story

緣起

「我想自己應該會賣一輩子的咖啡。」

2

1

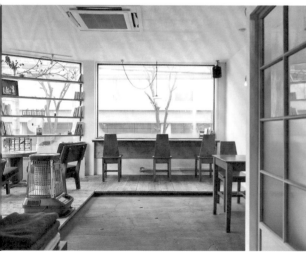

4

1.為了不讓內用咖啡與外帶咖啡豆的顧客干擾到彼此，貼心區隔咖啡廳與咖啡豆販賣區的空間。
2.書櫃就在眼前的吧檯座位。
3.當日烘焙的咖啡豆固定維持15種左右。也有販售咖啡禮品與咖啡器具。 4.桌位的設置考量到避免顧客之間有視線接觸，間隔寬敞，營造大方氣派的室內空間。大片窗戶也十分有特色。

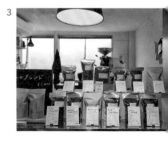

3

咖啡豆販賣區「與豆為伍販賣所」的入口。

出烤吐司與法式起司火腿吐司。但是半年後就停售了，因為回想起開這家店的初衷，就是要讓顧客能專心享用咖啡。只要用心製作美味的咖啡，相信顧客就會願意光臨……」

兒玉先生堅定的想法讓顧客產生共鳴，直至今日。

space design / interior
空間設計・布置

咖啡廳入口有兩道門，裝上古早拉門的是第二道門。刻意以「喫茶」取代咖啡廳字樣。

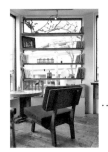

設置於窗邊的櫥櫃，刻意減少擺放物，方便顧客往外眺望。沙發選用大阪設計公司graf的產品。

位於內凹空間的座位，彷彿進入包廂內。左側有大片窗戶可看見入口。

展現「洗鍊感」
營造悠閒自在的空間

將屋齡超過30年即將拆除的大樓2樓全面翻新後入主。為了讓顧客能夠自在品飲咖啡，刻意拉開座位之間的間隔，塑造沉靜空間。櫃上不擺滿物品以營造洗鍊感。咖啡廳與咖啡豆販賣所是互通的，員工可以直接從內部往來，無需繞到店外。

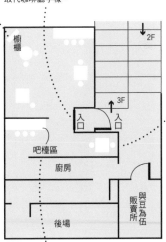

（平面圖）
櫥櫃
2F
3F
入口
入口
吧檯區
廚房
與豆為伍販賣所
後場

外場與廚房牆壁正中央設有裝飾窗，可以看見店員在廚房工作的身影。

drink / food

飲品・料理

點綴週末時光的 晨間小品

這裡基本上只販售咖啡與甜點。咖啡豆每天早上現烘，而4種甜點全都是手工製作。自2017年起，六日及假日於早晨時段開始營業。「這麼做的目的是希望能讓顧客在週末的早晨時光置身於此，並在咖啡的陪伴下優閒度過。若有客人將光臨本店當作自己辛苦一週的犒賞，我會覺得很開心。」

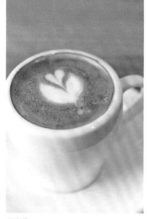

瑪奇朵 ￥450
利用奶泡做出花紋。

綜合咖啡#8 ￥530
店內的招牌特調。

1.咖啡豆 我的肯亞200g ￥1,600 只使用兒玉先生喜愛的肯亞咖啡豆所特別調配的綜合豆。 2.咖啡豆 款冬200g ￥1,400 季節綜合豆，此為春季款。 3.COFFEE BAG 6入 ￥880。茶包形式的咖啡包組。 4.COFFEE BAG 3入 ￥430 5.08罐 ￥1,500 保存咖啡豆的密封罐。 6.冰咖啡 1ℓ ￥830 內容物和包裝設計都別具匠心。 7.咖啡歐蕾濃縮液 500㎖ ￥1,300 只要加牛奶就能調出口感微甜屬於大人滋味的咖啡歐蕾。 8.法式焦糖布丁 ￥470 與咖啡絕配。 9.起司蛋糕 ￥470 本店招牌甜點。

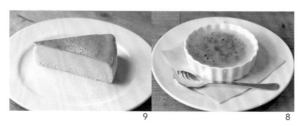

兒玉先生的一日作息

6:30 ● 起床

8:30 ● 抵達店內
員工打卡上班，全體人員
一起打掃

9:00 ● 開始烘焙咖啡豆

> 員工進行
> 開店準備作業

10:00 ● 開始營業

12:00 ● 烘焙結束
進行咖啡豆網路販售與批
發零售的備貨。用午餐後
繼續備貨作業

15:00 ● 撰寫要刊登於部落格的文
章、拍攝上傳Instagram
等社群網站的照片

18:00 ● 員工下班，獨自顧店至打
烊時間

> 隔天的準備作業
> 或收拾整理

20:00 ● 打烊

21:00 ● 回家

23:00 ● 就寢

咖啡店開設&永續經營的 Q&A

Q 決定在此建物
營業的理由是？

A 這裡離秋田車站大約10分鐘車程。我不
喜歡像車站前那樣鬧哄哄的地方，原本
就打算把店開在讓客人需要特意尋來的
地點。身邊的人都說這裡絕對不適合開
店，不過對我而言卻是求之不得的好所
在。這裡原本是無人進出的大樓，已快
變成廢墟，超像鬼屋的（笑）。將這樣的
地方按照自己的想法重新打造，我覺得
會很有趣。

Q 如何學會烘焙咖啡豆？

A 我所實習過的咖啡店有烘培機，但當時
並沒有機會實際操作，所以只能不斷觀
察。在那裡我學到何謂咖啡店經營，以
及對咖啡的想法、工作態度等。我能有
今日的成績全拜其所賜。烘焙技術先看
書學習，之後只管練習就對了。

Q 菜單、文宣、包裝
是如何設計的？

A 開幕當時為了省錢全都是自己設計的。
過了幾年後，委請專業插畫家與設計師
設計冰咖啡包裝時，成品質感之高令我
驚豔。之後，菜單等也都發包給設計師
重新製作。讓我徹底感受到該花錢的地
方絕不能省。

咖啡杯
Coffee Cup

咖啡可謂咖啡店的「門面」。
本單元請各店家公開店內所使用的器皿。

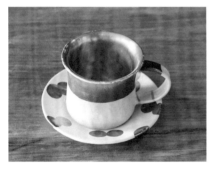

circus （p28）
每件杯具都是手拉坯製作，為中圍
義光先生的作品。銀彩與圓點花紋
是其特色。

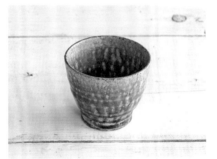

食堂蜜蜂 （p104）
遷居伯方島（愛媛縣今治市）後，
委請由陶藝夫妻開設的小舟工房所
製作。

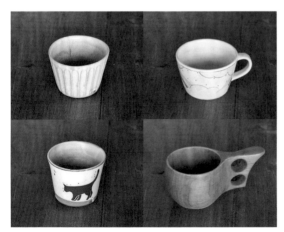

右上為Marika Miya、
右下為atelier dehors、
左上為soudo的作品

咖啡黑貓舍 （p86）
並沒有一定要使用哪家產品的堅
持，所以廣泛蒐羅喜歡的作家作品
來使用。左下的黑貓杯，是請坂井
千尋小姐特別製作的。

Alpha Betti Cafe （p48）

在拿鐵拉花高手中名氣響亮的義大利・ACF的杯具。在日本是超難買到的珍貴器皿。

喫茶疏水 （p14）

littala旗下的Teema咖啡杯盤組。堅固簡約的風格深獲店長喜愛。

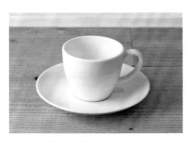

08COFFEE （p20）

考量到咖啡才是主角，選用中規中矩的營業用杯組。

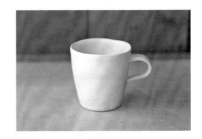

CHUBBY （p62）

以福岡縣久留米市為據點，馬場勝文先生的作品，風格溫暖的白瓷陶土馬克杯。

町家盆栽Cafe 言之葉 （p34）

委請當地作家所製作的原創杯具。店內亦有販售。

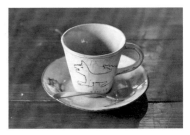

**東京妹妹頭之家
（cafe mundo）**（p70）

杯盤組出自寺門廣氣先生之手，其在益子（栃木縣芳賀町）擁有窯爐。手繪圖案也有許多愛好者。

circus

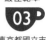
以手藝嫻熟的餐點
吸引客人光臨的「可用餐圖書館」

開幕日	2013年9月14日
店內面積・席數	約30㎡・10席
籌備期間	約3個月
日夜間來客比率	7：3
單日平均來客數	平日 約30人
	六日假日 約40人
單日營收目標	平日 約35,000日圓
	六日假日 約50,000日圓

店長
Sekiguchi Teruyo

開店動機	從18、9歲開始，在咖啡店度過的時光，總能讓我的情緒放鬆。久而久之自己也想開一間能為他人提供如此環境的店家
主題概念	希望能將自己讀過的書與繪本分享給客人閱讀，所以在店內設置書櫃。主打概念為「可用餐的圖書館」
資金籌措	存款以及向雙親借款

成本明細	店面簽約金	約980,000日圓
	裝潢工程費	約2,000,000日圓
	餐具・布置費	約650,000日圓
	廚房設備費	約250,000日圓
	其他	約450,000日圓
	總計	約4,330,000日圓

創業前的履歷表

2006年左右	・身兼二職在喫茶店與咖啡店工作時，萌生開店的想法
2010年左右	・以「HOME」的名號出發，在各種活動或外燴服務上供應甜點或料理
2012年11月	・決定創業。開始尋找店面
2013年 5月	・相中現在的店面、簽約
2013年 7月	・展開裝潢工程
2013年 9月	・開幕

■shop info

暮光藍的內部色調，流淌著恬靜悠緩的獨特氛圍。店長手藝精湛甚至還出過食譜書，餐點與甜點吸引許多客人慕名而來。

🏠 東京都國立市中1-1-17
Central Heights 106
☎ 080-8161-9889
🕛 12:00～21:00
㊡ 週二・週三

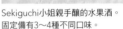

在餐飲店累積經驗，
一償創業宿願

店長Sekiguchi小姐累積了豐富扎實的經驗。在創立「circus」之前，大約有10年的時間在喫茶店與咖啡店為主的餐飲店工作。「起初只是覺得有供餐很不錯而已，後來自己也常去咖啡店，漸漸發現待在店內的時光讓我覺得心靈很放鬆。」

無論開心或悲傷情緒，都能在咖啡店中獲得沉澱。所以自己也想為他人提供如此空間的想法開始萌芽。剛好那時候

Sekiguchi小姐親手釀的水果酒。
固定備有3～4種不同口味。

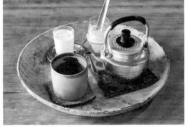

雪國紅茶 ￥500
新潟縣村上市所出產的「雪國紅茶」以壺裝方式供應。圓潤不澀的口感為其特色。

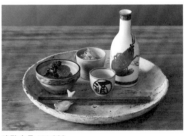

晚酌小品 ￥1,000
日本酒或啤酒等酒類可任選，附兩道下酒菜。

1.烤吐司與湯品（附生菜沙拉） ￥850　選用東京淺草麵包名店「Pelican」的吐司製作。隨餐附有手作配菜與生菜沙拉。湯品會依季節變換，照片為鮮芋肉末香菇白味噌牛奶濃湯。　2.清煮嫩雞排飯（附湯、小菜、醬菜） ￥1,000　讓Sekiguchi小姐想開店的一大關鍵「海南雞飯」，變身為circus特色風味料理。透過雞湯炊煮的米飯風味絕佳，以清煮嫩雞與分量十足的蔬菜搭配成蓋飯套餐。　3.印度拉茶 ￥500　選用生薑、肉桂、丁香、小荳蔻等香料熬煮。最後再加上粉紅胡椒點綴。　4.自家製薑汁汽水 ￥500　薑汁汽水加入粉紅胡椒和肉桂等提味，譜出屬於大人的好滋味。　5.季節蛋糕 ￥450　以當季食材烘焙而成的人氣甜點。照片為巧克力生薑香料磅蛋糕。

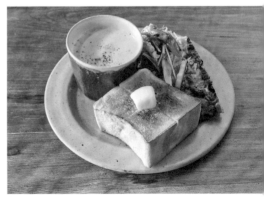

1

在某間店吃到「海南雞飯」，也成為了店長決定開店的一大關鍵。

「真的好吃到驚為天人，想做這道料理給客人品嚐的念頭無比強烈。」

在過去所任職的咖啡店累積許多開發新菜色的經驗，這也奠定了circus的餐點基礎。店長表示真的很感謝以前任職過的每一間店。

終於開了真正屬於自己的店後，將牆壁統一為暮光藍色調，打造出沉靜的空間。店內陳設店長讀過的書籍，還有手藝精湛的美味料理以及甜點相伴，「可用餐圖書館」將邁入開業第6年。

「我想開一家能讓人沉澱情緒的咖啡店。」

鎖定食材種類
嚴選自信良品

咖啡豆選用同樣位於國立市的咖啡專賣店「Kailua」的產品。招牌料理則選用鳥取縣產大山雞來烹製「清煮嫩雞排飯」與「清煮嫩雞河粉」。另外也選用東京淺草麵包老店「Pelican」出品的吐司製作輕食，以及使用當令水果或香草、樹果等製作的磅蛋糕。

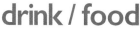

drink / food

飲品・料理

2

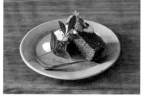

5

4

3

利用牆壁貼心區隔
廚房與用餐空間

暮光藍天花板與牆壁，是Sekiguchi小姐自行粉刷三次的成果。開幕第四年時曾重新粉刷一次。不加修飾的混凝土地面，也是Sekiguchi小姐親自拆掉原本的地板，塗上透明漆營造復古感。在廚房時為了避免與客人的視線交集（讓客人能覺得自在舒服），設置高牆隔開廚房與用餐空間。

區隔廚房與用餐空間的這面牆，擺放著古早廚房用具展示櫃，陳設從前的煮水壺等物。店長也喜歡蒐集尚未打響知名度的畫家作品，因此會頻繁更換展示櫃的畫作。

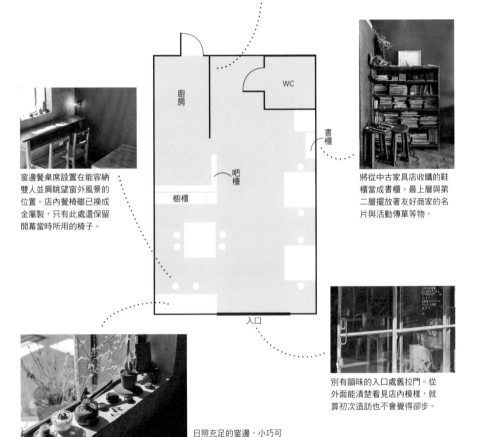

窗邊餐桌席設置在能容納雙人並肩眺望窗外風景的位置。店內餐椅雖已換成金屬製，只有此處還保留開幕當時所用的椅子。

將從中古家具店收購的鞋櫃當成書櫃。最上層與第二層擺放著友好商家的名片與活動傳單等物。

日照充足的窗邊，小巧可愛的仙人掌排排站。

別有韻味的入口處舊拉門。從外面能清楚看見店內模樣，就算初次造訪也不會覺得卻步。

廚房

WC

書櫃

吧檯

櫥櫃

入口

Sekiguchi小姐的一日作息

時間	作息
8:30 ●	**起床**
9:30 ●	**出門** 有時會在前往店面的途中採買
10:30 ●	**抵達店內** 前置作業
11:00 ●	兼職人員上班，打掃
12:00 ●	**開始營業** 在兼職人員值勤時段進行明天的前置作業
16:00 ●	兼職人員下班。到打烊為止獨自兼顧內外場
20:00 ●	最後點餐時間
20:30 ●	飲品與配菜最後點餐時間
21:00 ●	**打烊** 收拾整理與訂購食材
23:00 ●	**回家**
25:30 ●	**就寢**

> 簡單以麵包或飯糰當早餐

> 沒有客人時在廚房用午餐

咖啡店開設&永續經營的 **Q&A**

Q 自行負責裝潢工程有什麼感想？

A 為了壓低成本所以當時的想法就是盡量一切自己來！結果花了很多時間，<u>明明還沒開始營業，但裝潢期間的那兩個月也是得繳店租，其實也曾想過請專門業者來做或許會比較好</u>。不過，親身經歷過這個裝潢的辛勞，的確讓我建立起自信心。

Q 如何找到供應商？

A <u>肉類與蔬菜等食材是透過網路，或是就近尋找可配合的業者直接訂購。</u>麵包、紅茶、番茶（日本綠茶的一種）的供應商是我以前就很喜歡的店家，當時就決定以後如果自己開店一定要選用他們的產品。雖然是透過電話交涉，但每一家都很順利地定案。

Q 與剛開幕時不同的地方是什麼？

A <u>營業時間與公休日有做過調整</u>。開幕當時是營業到22點（現為21點），公休 日只有週二（現為週二・週三）。開幕當時沒有聘僱兼職人員，完全單打獨鬥。打烊後還得做隔天的前置作業，有時候回到家都超過午夜了。研判這樣下去一定會體力不支，所以開幕三個月後就改成現在的營業模式。<u>自己一個人顧店往往會拚過頭，拚過頭就撐不久，及早做變更是正確的。</u>

町家盆栽Cafe 言之葉

町家盆栽Cafe コトノハ

翻修坐落於歷史城鎮的古厝。
提供欣賞盆栽景致，舒心自在的空間

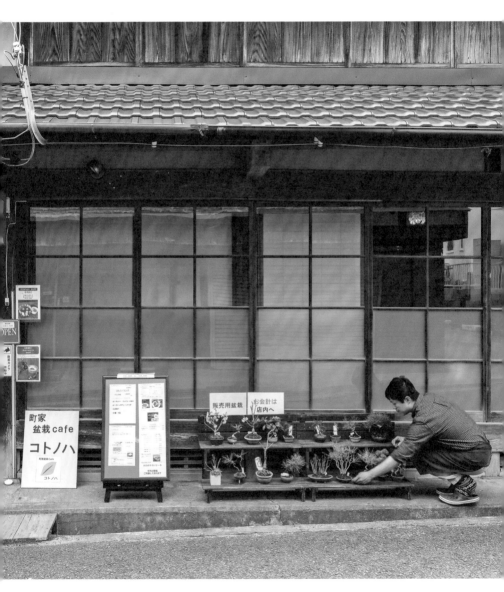

profile

開幕日	2015年10月18日
店內面積・席數	約86㎡・24席
籌備期間	約6個月
日夜間來客比率	——
單日平均來客數	平日 10～15人
	六日假日 15～25人
單日營收目標	平日 約20,000日圓
	六日假日 約35,000日圓

店長
田中正秀

開店動機	我想打造一個能夠觀賞喜愛的盆栽而且閒適的空間
主題概念	能夠觀賞也能購買盆栽的盆栽咖啡店。充分活用古宅建築特色的店內空間,即使帶著幼兒也很寬敞舒適,而且餐點的種類豐富,能全方位的享受
資金籌措	存款

成本明細

店面簽約金	約300,000日圓
裝潢工程費	約4,000,000日圓
廚房設備費	約900,000日圓
總計	約5,200,000日圓

創業前的履歷表

2012上半年	•開始想擁有一個可以悠閒觀賞盆栽的空間
2012下半年	•有了開設盆栽咖啡店的靈感
2013年 6月	•選讀廚藝學院週末開辦的喫茶店・咖啡店創業課程
2013年 9月	•廚藝學院結業
2014年 1月	•開始尋找店面
2015年 5月	•店面簽約
2015年 7月	•離開任職公司
	•敲定裝潢設計風格
2015年 9月	•展開裝潢工程
2015年10月	•開幕

■shop info

古時前往伊勢神宮參拜必須經過伊勢主街道,曾是中繼點之一的奈良縣宇陀市榛原也成為繁極一時的宿驛區。本店正是坐落於此處的古曆咖啡店。

🏠 奈良縣宇陀市榛原萩原2664
☎ 0745-85-2156
🕐 11:00～18:00(週五・六8:30～)
㊡ 週一・第3個週日

做足餐飲業的功課後
才正式創業

店長田中先生是熱愛學習之人。看了某節目迷上盆栽後，透過函授課程在當時的節目講師指導下學習盆栽的相關知識。下定決心開店後，平日上班，週末則選讀廚藝學院所開授的咖啡店·喫茶店創業課程。為了解咖啡相關知識還參加過咖啡教室與拉花教室。

「我原本是從事倉庫管理業務的上班族，毫無餐飲業的經驗。才想說在創業前要多方面學習，取得一技之長。」

決定開店後，假日就是四處造訪咖啡店。覺得某家店的裝潢很有質感時，會主動詢問是哪家業者經手的；覺得某家店的紅茶很好喝，也會打聽是哪家供應商的產品。

「當我向對方表明自己接下來要準備開店時，每家店都很親切地告訴我許多資訊。目

story
綠起

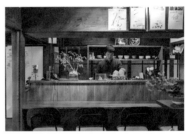

1

1.吧檯後方是調製咖啡或抹茶等飲料的作業區。最內側架上所擺放的抹茶碗，大多是信樂燒（日本六大古窯之一）出品。 2.田中先生初訪此處時，腦中便立刻浮現「這裡要設吧檯、這扇門要打掉……」的店內空間規劃，並將想法轉達裝修公司，以便擬定裝潢設計。3.朝著四面八方延展的枝椏極其優美的海棠（非賣品）。 4.白皮黃楊 ￥2,800 5.五葉松 ￥2,500 6.欅木 ￥6,000

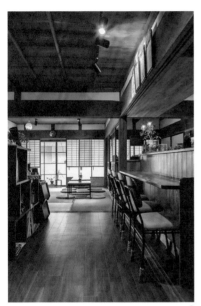

2

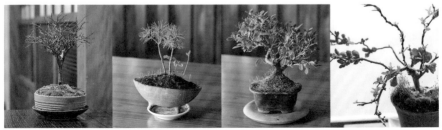

6　　　　5　　　　4　　　　3

前配合的供應商也幾乎都是這樣打聽而來，或是透過他們介紹找到的。」

本店的金字招牌是盆栽，主打栽種於直徑10公分左右的花器內，高約15公分的小植物。每桌各擺放一盆。

「聽到客人表示對盆栽的觀感改變時，就會感到開心。覺得盆栽很可愛想種看看而購買盆栽的客人也變多了。」

與盆栽相得益彰的60多年古宅翻修變身為餐飲空間，聽說有些客人還因為店內太舒服而忍不住打盹呢。

「想讓非盆栽愛好者有機會欣賞盆栽，
左思右想所得到的結論，就是開一家咖啡店。」

space design / interior

空間設計‧布置

榻榻米與原木地板空間各占一半

屋齡超過60年的古厝，約有12年的時間是無人居住的狀態，不過狀況還維持很好，可以直接活用的部分也很多。因為周邊地理環境的關係年長顧客偏多，所以店內有一半的空間是坐起來比較輕鬆的沙發座椅。榻榻米區也深受帶著幼兒用餐的顧客喜愛。

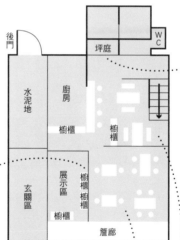

後門／坪庭／WC／水泥地／廚房／櫥櫃／櫥櫃／玄關區／展示區／櫥櫃 櫥櫃／櫥櫃／簷廊／入口

通往洗手間的途中會看見一塊美麗的室內小庭院，擺放著店長自豪的盆栽。

店內設有一塊販賣區，銷售盆栽養護工具以及店內供應的奈良產茶葉。

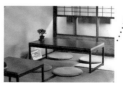

榻榻米區的餐桌，因為一直遍尋不著中意的款式，後來是拜託裝修公司幫忙找到的。

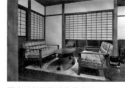

原木地板區的沙發與餐桌是透過網路購買的。

開幕之後
逐步增添新菜色

午餐時段所供應的餐點有飯類、法式烘餅、義大利麵等，菜色選擇種類豐富。14點起則以甜點和飲品為主。慢工出細活的「厚鬆餅」自開幕以來始終擁有高人氣。店內除了有手工製作的蛋糕外，還供應鄰近和菓子老店的上等日式糕點，甜食種類也很豐富。

厚鬆餅 ￥850
選用奈良縣產麵粉製作。點餐後現做，做工講究，是店內超人氣商品。

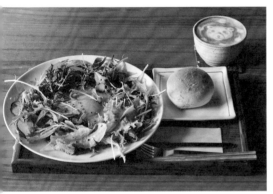

蕎麥粉法式烘餅
（午餐時段供應）
￥900
選用奈良縣產的蕎麥粉來製作。附飲料，拿鐵咖啡加收100日圓。

言之葉午膳 ￥1,300
每月變換菜色的午間套餐。配菜豐富頗獲顧客好評。

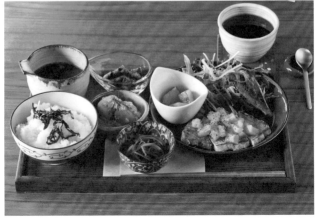

田中先生的一日作息

7:30 ● 起床

8:45 ● 抵達店內
進行前置作業
前往附近的和菓子店
領取日式糕點

> 幫盆栽澆水

10:30 ● 兼職人員上班

11:00 ● 開始營業
午餐供應時段

14:00 ● 下午茶供應時段
午餐時段結束,進入下午
茶時段

14:30 ● 兼職人員下班
獨自顧店到打烊。進行隔
天的前置作業,或是試作
下個月的午間套餐以及新
品蛋糕

> 趁沒有客人時
> 吃午餐

17:30 ● 最後點餐時間

18:00 ● 打烊
收拾整理與計算營業額等

21:00 ● 返家

24:00 ● 就寢

咖啡店開設 & 永續經營的 Q&A

Q 開幕前最辛苦的是什麼?

A 尋找店面。當初是在觀光客很多的奈良市奈良町以及橿原市等處尋覓,但完全找不到符合條件的店面,只好作罷。後來透過老家當地的房屋仲介公司才找到現在的店面。房東人很好,願意接受協商,從簽約到開幕大約5個月的時間不收店租,真的幫了我大忙。所以找店面時記得一定要提出意見進行交涉。

Q 菜單是如何決定的?

A 咖啡店創業課程有教導我們「菜單只列出自己有把握的料理!」所以基本上都是自己喜歡的菜色。經過不斷練習後對手藝也變得有自信。開幕當時只有供應三明治、法式烘餅、咖哩飯,隨著逐漸習慣了開店的步調,能掌握烹調時間後才慢慢增加新菜色。

Q 如何做宣傳?

A 透過部落格或社群網站發布訊息。很多上門的顧客表示「看了部落格的蛋糕照片才專程來的」,還有我會固定在包包裡放本店的名片,造訪其他店家時會情商對方陳設擺放,至今幾乎沒被回絕過。我們會彼此交換名片,我也會禮尚往來地將其陳設於自家店內。

菜單本
Menu Book

滿載店家用心與巧思的菜單。
本單元彙整了各店值得參考的精彩創意。

喫茶疏水（p14）
完全手寫於黑色記事本的菜單。破
損處以膠帶貼補，別具一番風味。

東京妹妹頭之家
（cafe mundo）（p70）
封面是店家標誌的妹妹頭女生。設
施整體解說圖與菜單夾放在一起。

08COFFEE（p20）
委託設計師製作的菜
單。咖啡種類每個月
都會變化，所以此菜
單也只能用一個月。

CHUBBY（p62）
午間餐點透過放置於樓面和入口處
的黑板做介紹。招牌菜色則是以典
雅板夾呈現。

circus （p28）

菜單以板夾呈現。將喜歡的照片等影印成封面，所以每本菜單都不一樣。

食堂蜜蜂
（p104）

將所有菜色配置成一頁。只有特別推薦的料理才附上照片。

ODEON ROOM 102 （p42）

午間餐點為手寫印刷。料理菜單則搭配臨場威十足的照片。

Alpha Betti Cafe （p48）

光是咖啡飲品就超過40種，所以飲品另外集結成冊。餐點皆附有照片簡單好懂。

ODEON ROOM 102

透過群眾募資
翻修改裝成時髦雅致的咖啡店

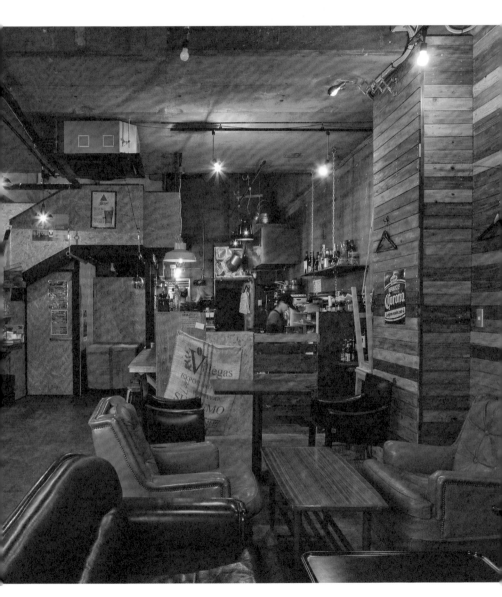

開幕日	2016年5月25日
店內面積·席數	約70㎡·35席
籌備期間	約1.5個月
日夜間來客比率	5：5
單日平均來客數	平日 約40人
	六日假日 約50～60人
單日營收目標	平日 約70,000日圓
	六日假日 約120,000日圓

店長
安田尚吾

開店動機	我來自咖啡店文化相當普及的愛媛縣松山市。15歲後開始固定光顧老家當地的咖啡館，後來遍訪首都圈的咖啡店，多達200家以上。身為咖啡館迷的熱情使然，讓我想擁有屬於自己的店
主題概念	以古董家具為主，讓顧客能沉浸於店內的氛圍
資金籌措	存款、向信用合作社貸款、群眾募資

成本明細	店面簽約金	約700,000日圓
	裝潢工程費	約2,600,000日圓
	餐具·布置費	約150,000日圓
	廚房設備費	約1,000,000日圓
	總計	約4,450,000日圓

創業前的履歷表

2012年12月	•決定創業 以東京、神奈川、埼玉為中心，尋找屋齡超過50年的獨棟店面
2013年 5月	•相中離目前店面步行約10鐘的小工廠舊址，簽約
2013年 7月	•「ODEON shokudo & cafe」開幕，為本店的前身
2016年 3月	•進行搬遷而停止營業
2016年 4月	•簽訂現在的店面。立刻展開裝潢工程
2016年 5月	★改名為「ODEON ROOM 102」開幕

■shop info

1940～50年代別出心裁的沙發排滿店內。內部還有一層閣樓，形成媲美祕密基地的私人空間。分量十足的肉類料理是老闆引以為傲的招牌好菜。

🏠 東京都北區西が丘3-1-3 都營稻村第二apartment 102　☎ 03-5963-3390
🕐 週二·四 11:30～15:00、17:30～22:00／週三·五、假日前 11:30～15:00、17:30～24:00／週六 11:30～24:00／週日假日 11:30～21:00　🈺 週一

部分資金
來自群眾募資

位於老舊都營住宅一樓的店面，當初沒水沒瓦斯，完全是空屋狀態，而安田先生使其脫胎換骨成為散發現代氣息的咖啡店。其實這間店是安田先生的事業第二春。

「以前我在離這家店10分鐘路程左右的地方，將屋齡50年的小工廠翻修成咖啡店。當時就是很喜歡那個地點，沒有深思熟慮就簽約了（苦笑）。結果因為是很少人會經過的路段，也不太有客人上門，痛定思痛才決定搬遷。」

喬遷後還將原本的店名「ODEON shokudo＆cafe」改為現在的名稱。門號是102、第二間店的2、店號有數字比較好記……等都是更名的理由。跟前一間店一樣，這裡也是在空無一物的原始狀態下，自行經手全面翻修。從

story

緣起

「深切覺得有當地居民的支持才能成就這家店。」

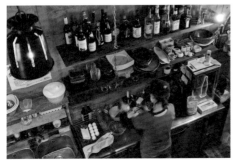

3　　2　　1

1.內部可以自由改造的出租店面。入口進來後的左側一整面牆以白漆粉刷，營造明亮的氣氛。 2.通往閣樓的階梯。雖然窄又陡，反而也令人感到雀躍，好奇階梯的前方會是什麼樣的空間。 3.從閣樓俯瞰廚房，可以看見店員們工作的身影。 4.粉刷成白色的水泥牆與木板牆的風格形成強烈對比，卻又相映成趣，形成獨特的空間。

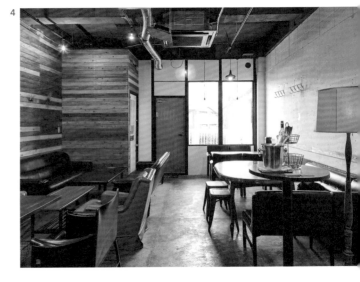

4

以前就很喜歡布置設計，「想打造自己喜歡的空間」是安田先生開設咖啡店的動機。

為了開設這家店，安田先生還發起了群眾募資來籌措資金。最終募款金額超過原本設定的60萬日圓的目標，募得了75萬5千日圓。

「回饋方式主要是贈送店內優惠券，根據捐款金額決定額度。支持者大多是前一家店的顧客。沒想到會有這麼多人願意相助，真的很感動。更讓我充滿鬥志要打造一家符合客人期望的店。」

space design / interior

非常適合古董家具的時髦雅致空間

翻修改造設計由安田先生全權負責。實際從事建築相關工作的安田爸爸一馬當先，身為工作夥伴的安田太太與朋友也都加入幫忙。大家同心協力營造出與古董家具相得益彰的時髦雅致氣息。沙發與餐桌幾乎都來自網購。厚實的真皮沙發居然只要數千日圓，著實令人吃驚。

左右兩側都有工作台的廚房空間寬敞，即使同時站了好幾名員工，也不會撞到彼此，能維持作業順暢。

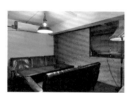

類包廂的閣樓空間。17點過後必須加收使用費（1,000日圓）。

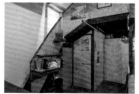

選用具有獨特質感的OSB人造板建製的牆壁與門扉。門後方是洗手間。

[平面圖標示：閣樓、WC、往閣樓、後場、吧檯座、廚房、紅酒櫃、外帶區、入口]

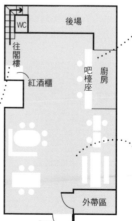

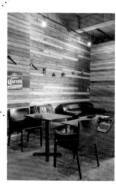

寬敞舒適的單人沙發座椅區。

drink / food

飲品・料理

反映顧客需求
以肉類料理為主軸

菜色設計從開幕以來經過反覆摸索，最後才敲定以肉類料理為主軸。這附近住了很多喜歡品嚐肉類料理的年長顧客。再加上附近也有大學，肉類料理廣受學生族群的好評。甜點方面，起司蛋糕很有人氣，甚至還就近開了起司蛋糕專賣店。

凍有莓果的冰塊

自家製薑汁汽水 ￥594

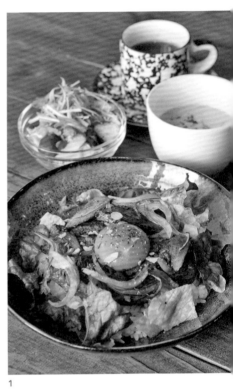

2

1

3

1.橫膈膜牛排蓋飯B套餐 ￥1,382 午間時段的人氣餐點。B套餐附湯、沙拉、飲料。也可以選擇單點蓋飯，或附沙拉和飲料的套餐。 2.生起司蛋糕 ￥540 自開幕以來不曾改變製法的人氣招牌甜點。能充分感受到微酸、香甜的口感。 3.排放於吧檯的酒類飲品。紅酒種類亦豐富。

安田先生的一日作息

時間	內容
10:00	**起床** 騎自行車前往店面
10:30	**抵達店內** 先到的員工進行打掃與前置作業等準備
11:30	**開始營業** 午餐供應時段
15:00	**午餐時段結束** **午間打烊** 平日至17:30為午間打烊時段，會午休與進行晚餐時段的前置作業

在此時段用午餐

時間	內容
17:30	**晚餐供應時段**
22:00	**打烊** 有幾天會營業到24點
24:00	**返家**
27:00	**就寢**

咖啡店開設&永續經營的 Q&A

Q 自行負責整體翻修工程，遇到最辛苦的狀況是什麼？

A 因為這是我經手翻修的第二家店，再加上家父從事建築業，我也曾幫忙過一段時間，所以並沒有吃太多苦頭。只是要從空蕩蕩的地方做出閣樓真的是工程浩大。其實店面還沒真正完工，每天都持續修改。前幾天才剛整頓好外帶區。

Q 向銀行貸款過程順利嗎？

A 老實說真的非常麻煩。要提交的書面資料很多，提交後被退回又得改個不停，一度很想扔著不管（苦笑）。就在這時候分行經理出面安撫我「再撐一下就過關了」，才總算完成申請。信用合作社在放款前似乎會進行各種調查，聽聞是因為有當地民眾的支持，才讓我們得以貸到款項。

Q 如何進行宣傳？

A 會透過社群網站宣傳，不過這附近以老人家居多，比較沒有使用社群網站的習慣。所以我們會定期製作傳單投遞。還有為了不讓常客覺得膩，會配合季節推出「肉料理打牙祭」之類的活動。特別是1、2月客人會變少，所以會想一些活動來吸引顧客上門。

Alpha Betti Cafe

令人留下深刻印象的店面風格
以及征服顧客的拉花藝術

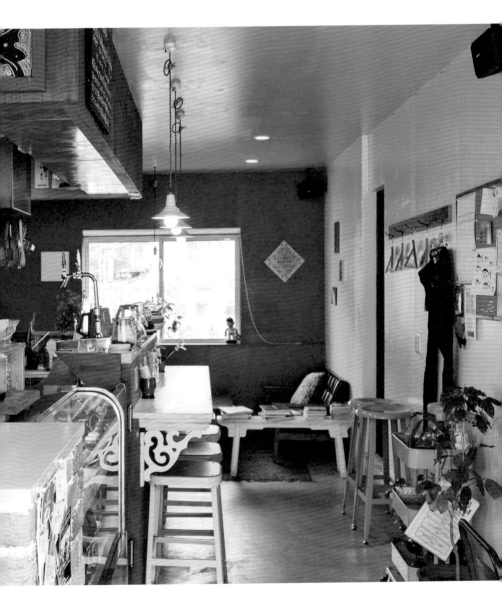

開幕日	2012年11月24日
店內面積・席數	約40㎡・18席 （包含室外長椅）
籌備期間	約3個月
日夜間來客比率	8：2（至2018年3月止 營業至21點，目前夜間 不營業）
單日平均來客數	約30人
單日營收目標	約35,000日圓

店長
大和貴之

開店動機	我想落實能在親手打造的空間悠然自得的 想法
主題概念	提供豐富每日生活的料理、空間、時光。 以紐約市區或海邊的咖啡餐館為概念
資金籌措	存款、向父母親借款

成本明細

店面簽約金	約650,000日圓
裝潢工程費（不含設計費）	約5,000,000日圓
餐具・布置費	500,000日圓
廚房設備費	2,000,000日圓
其他	500,000日圓
總計	約8,650,000日圓

創業前的履歷表

2010年	• 為了學習餐旅業（飯店與餐廳等服務業的 相關技能）前往澳洲留學
2011年 7月	• 預計三年後創業而歸國
2011年 9月	• 地點決定選在鎌倉市，轉移生活據點
2012年 9月	• 店面簽約。開始採購廚房設備與家具用品
2012年10月	• 展開裝潢工程
2012年11月	• 開幕

■shop info

從鎌倉車站搭乘巴士大約10分鐘便可抵達。本店就在以優美竹
林享譽盛名的報國寺附近，是專賣精品咖啡的義式濃縮咖啡館。
色彩繽紛的門面是顯眼地標。

🏠 神奈川縣鎌倉市淨明寺5-6-22
☎ 0467-22-3901
🕘 9:00～18:00
㊡ 週四

story
緣起

絕不錯過「就趁現在！」的機會

大和先生開始對咖啡店感興趣，是去紐約留學鑽研霹靂舞的時候。

「當時我十幾歲還不能喝酒，只能上咖啡店。結果一試成主顧，連帶萌生想自己開店的念頭。」

回國後，為了累積餐飲業經驗而在漢堡店工作。透過這份工作認識了咖啡豆烘焙店的店員，也開始進出該店。

「我在那裡學到咖啡的相關基礎，覺得好有趣，愈來愈投入。學了半年後甚至還參加了咖啡師大賽。」

隔年，為了學習服務業的基礎，也就是待客之道，他選擇動身前往澳洲。他也透露，學校教的課程其實不算派得上用場，在咖啡店打工的實際經驗才真的受用無窮。

自澳洲歸國後，打算先存

獅子

貓咪

小豬

兔子

小熊

拉花

大佛

拿鐵咖啡 ¥500
從可愛動物到大佛圖案
應有盡有。

資金，所以將創業目標設定在三年後。與此同時也清楚感受到，自己能明確形容想打造的店家概念，想法已非常具體。

「所以，當時我覺得如果『現在』不馬上做的話，整體想法會變得模糊。不足的資金則拜託父母親先借給我。」

選定店面後，內部則委託在紐約結識的日本藝術家操刀設計。靈感取材自紐約市區或海邊的咖啡店，打造成色彩繽紛的風格。

「當時無時無刻都在思考：
如果自己開店一定要這樣設計！」

午餐菜色網羅了
世界各地的美味料理

全面選用精品咖啡豆。單品、綜合、拿鐵、義式濃縮等，光是咖啡飲品就超過40種。午餐菜色有漢堡、夏威夷米飯漢堡、泰式炒河粉等5項招牌餐點，以及一款當月午餐。

拿鐵有分為利用蒸氣打出奶泡後注入的「拉花」方式，以及利用牙籤等塑造圖案的「雕花」方式。

drink / food
飲品・料理

草莓塔 單片 ￥450
蛋糕為約聘糕點師傅所製。

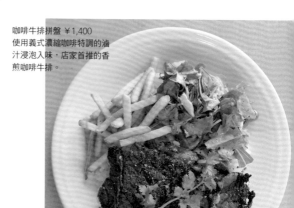

咖啡牛排拼盤 ￥1,400
使用義式濃縮咖啡特調的滷汁浸泡入味，店家首推的香煎咖啡牛排。

利用鮮豔色彩
打造「引人注目」的店面

店內是委託認識的藝術家操刀設計的。在敲定店面之前，便經常與設計師進行討論。選定主題色系後，店內牆壁與門面統一粉刷為該色調。「色彩非常鮮豔，所以路過這裡時似乎都能引起大家的注意。」

朋友總動員一起粉刷的牆壁。色調可愛迷人的牆壁令人過目難忘，也曾出借給電視節目與廣告進行拍攝。

洗手間的三面牆壁設計為展示櫥窗，擺設著大和先生的收藏品。

廚房牆壁裝上置物架，形成開放的收納空間，與薄荷綠牆面非常相襯。

（平面圖）
WC
置物推車
廚房
櫥窗展示
置物架
長椅
入口

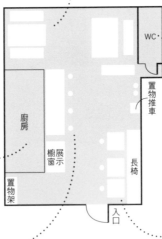

原本的吧檯桌高度過高，開幕三個月後調低。

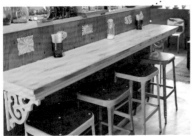

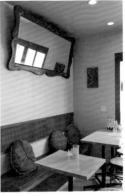

牆壁上方設置了大面鏡子，具有讓店內空間顯得寬敞的效果。

大和先生的一日作息

- 7:00 ● 起床
 步行前往店面

- 8:00 ● 抵達店內

 > 有時候會
 > 沒空吃午餐，
 > 所以一定會吃早餐

- 9:00 ● 開始營業

- 11:30 ● 午餐供應時段
 平日得獨自兼顧內外場，
 所以時常沒空吃午餐

 > 午餐時段是
 > 最忙的

- 14:30 ● 午餐供應時段結束

- 18:00 ● 打烊

- 19:30 ● 返家

- 25:00 ● 就寢

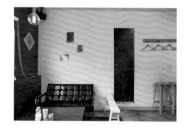

咖啡店開設＆永續經營的 Q&A

Q 找尋店面很費心思嗎？

A 「沒有百分之百符合自己理想條件的店面」是我在尋找店面過程中最深刻的感觸。所以中途開始，就將自己想打造的店家型態分成好幾個類型，再以各個出租店面的條件來考量。例如，若是比理想面積還要小的店面，就無法購入太多廚房設備，可能就要放棄賣料理，只供應飲料與甜點之類的。理想中的店面是離車站有一點距離，但是這裡離得太遠了（苦笑）。

Q 在待客方面有特別注意什麼事項嗎？

A 來過幾次後感覺距離拉近的客人，我會記住對方所聊到的居住地或家人，下次客人再度光臨時，便當成聊天的話題。還有，約莫來過三次後，點餐時喜歡說「老樣子！」的顧客似乎頗多。每當我回應「老樣子嗎，好的」，客人就會非常開心。

Q 如何進行宣傳？

A 主要是透過社群網站。Facebook會刊登營業時間的變更或新菜單等官方資訊。Instagram用來專攻照片，提升好感度。推特的貼文則是展現店長的個性作風，善用每項社群工具多方面進行宣傳。其中，表示「看了推特專程過來」的客人是最多的。

招牌
Signboard

吸引顧客進門所不可或缺的招牌。
透過各式材質與色彩、字形風格展現咖啡店的特色概念。

咖啡黑貓舍（p86）
利用茶桶蓋手工製作的看板。文字以粉筆書寫在茶桶蓋背面。

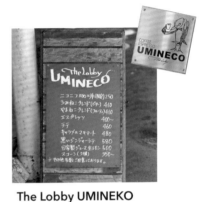

The Lobby UMINEKO
（p94）
朋友於開幕之際跨刀相挺，以海鷗圖案為設計主題。店外的菜單看板也是手工製作。

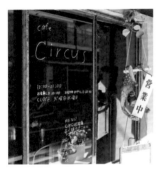

circus（p28）
直接在玻璃拉門上書寫取代招牌。饒富趣味的字體讓人忍不住被吸引入內。

喫茶疏水（p14）
與分租店面的中古家具店共用一塊招牌。甚至還有小學生因為看板上的「點心（おやつ）」而上門。

sunday zoo
（p56）
招牌與名片為同款設計。代表店家的象形標誌剪影十分討喜又吸睛。

Alpha Betti Cafe （p48）
招牌呈現出俯瞰咖啡杯時的形狀，杯底秀有店家名稱。文字之間隨處可見咖啡豆的圖案，非常可愛。

CAFE MURIWUI （p76）
使用廢棄木材手工打造的招牌。CAFE MURIWUI的字樣也是使用木片拼貼而成。

東京妹妹頭之家
（cafe mundo）（p70）
招牌呼應店名設計成房屋狀。將壓克力板塑造成立體樣式，掛在牆上也很顯眼。

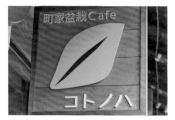

町家盆栽Cafe 言之葉
（p34）
交由裝潢設計公司製作的招牌。葉片形狀看起來也像咖啡豆。

食堂蜜蜂 （p104）
將木材塗成黑色，文字則是手寫。這塊招牌必須擺在路旁，所以設計成不會傾倒的形勢。

sunday zoo

夫妻攜手在咖啡店聖地經營的
咖啡豆烘焙＆咖啡站

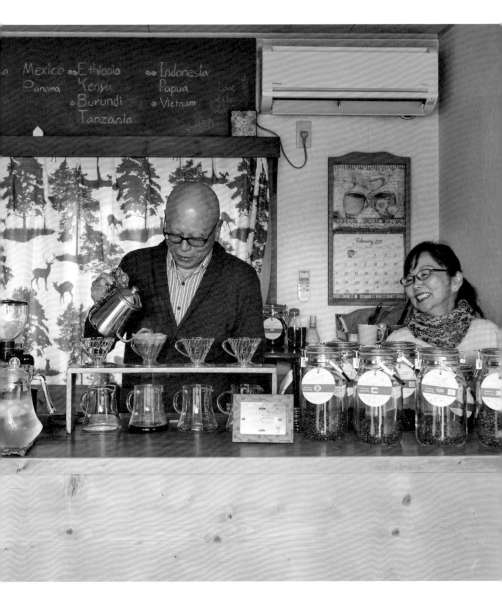

開幕日	2014年1月17日
店內面積・席數	約20㎡・6席（只設餐椅）
籌備期間	約4個月
日夜間來客比率	——
單日平均來客數	約50～70人
單日營收目標	約30,000～40,000日圓
開店動機	想挑戰在夫妻兩人能力範圍內，以不加入相關組織或團體的方式對社會有所貢獻
主題概念	為顧客提供手工調製的美味咖啡
資金籌措	存款

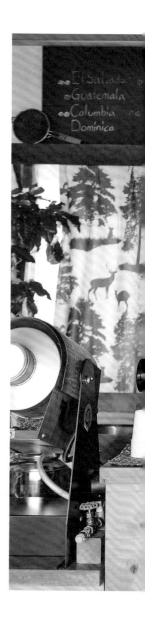

店長
奧野喜治
明美

成本明細		
	店面簽約金	約250,000日圓
	裝潢工程費	約350,000日圓
	餐具・布置費	約100,000日圓
	其他	約1,000,000日圓
	廚房設備	約300,000日圓
	總計	約2,000,000日圓

創業前的履歷表

2013年 3月	• ANA在職期間利用彈性工作（一週上三天班）制度，成立個人事業，從事管理顧問與咖啡業
2013年10月	• 簽租店面 • 裝潢設計發包、採購設備與家具用品、展開裝潢工程
2014年 1月	• 開幕
2016年 3月	• 自ANA離職

■shop info

最早進駐被喻為咖啡店聖地的東京・清澄白河地區的咖啡豆烘焙＆咖啡站。本店被奧野夫婦視為退休後的人生第二事業，一週只營業三天。

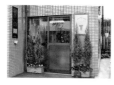

⌂ 東京都江東區平野2-17-4
☎ 080-4149-0226
🕐 週五・六 10:30～18:00／週日 10:30～16:30
㊡ 週一～週四（遇假日亦然）

story
緣起

原本定位為副業的工作
卻變成了本業

因咖啡店林立，而被喻為「咖啡店聖地」或「咖啡店城」的東京清澄白河一帶。在這個咖啡店激戰區經營小型咖啡站的，是奧野喜治先生與明美女士夫妻檔。

「雖然常有人跟我說這裡的競爭對手眾多，經營起來應該很辛苦，其實在這裡所受到的恩惠反而比較多。這是因為居住在清澄白河，以及從外地前來巡訪咖啡店的人增加，所以能聽取許多有關客人對不同店家之間的比較感想或是評價，也幫助我們持續提升品質，不敢鬆懈。」

這真是當初未曾料想到的附帶驚喜。

喜治先生活用職場彈性工作的制度，開始經營個人事業。當初的目標是發揮上班族時代所累積的經驗，從事有關

1.咖啡 ￥300～　2.咖啡歐蕾 ￥350～　3.水為自助取用。紙杯上代表店家標誌的象印圖章則是手工一一蓋印的。4.長形木製濾架為喜治先生親手製作。濾杯則選用HARIO產品。5.咖啡豆固定備有9種左右。

3

2

1

5

4

58

細心手沖的咖啡。

企業管理的工作，以及發展咖啡豆烘焙技術這項個人興趣，雙頭並進。不過起跑後才發現咖啡方面的工作忙翻天。一年後生意已上軌道，夫妻兩人討論後，便稍微增加了烘焙豆種類與飲品項目。

「開幕當時鄰近顧客曾提出建議，直說沒賣咖哩飯或日式拿坡里義大利麵那可不成！不過我非常想讓客人純粹品嚐優質咖啡，所以目前依舊沒有供應甜點或餐點。」

「愈來愈多人表示選擇先來這裡
而非大型外資連鎖咖啡店。」

drink

飲品

正因為是咖啡專賣店
咖啡豆的選擇更顯關鍵

自上班族時代起，在家利用手網烘焙咖啡豆約10年的喜治先生，創業後才購買了小型烘焙機。週末三天份的選豆與烘焙作業總共得花上三天的時間。目前配合的咖啡豆供應商有三家。「起初我是根據業者的網頁充實度以及服務態度等來決定的。若有認識同行，也可就近打聽。」

喜治先生認為泡咖啡的最佳水溫為85℃，
每次調製時皆堅持使用溫度計確實測量。

研磨咖啡豆也是由喜治先生負責。

紀念開幕三週年所推出的隨行杯。
其他款式還有黑、白等共計四色。

情人節版紙杯。剪成心形的小紙片
每一張都是手工黏貼。

咖啡豆包裝袋上所標註的咖啡豆種
類為手寫。耐人尋味的字體頗受顧
客好評。

讓素不相識的顧客也能
聊開懷的空間

由於店面型態是咖啡站的緣故，所以店內只擺放了可容納6人入座的板凳與長椅。大約有六成顧客會選擇內用。「板凳與長椅分別貼放於左右兩側的牆壁，所以入座後會與對面的客人打照面，自然會有眼神接觸，顧客在這家店結識進而聊起來的氣氛，讓我感到很滿足。」

流理台座的木質部分是由喜治先生手工製作。

店內張貼的世界地圖。紅與綠印代表咖啡的產地、黃色代表顧客出身地、白色則是與太太去過的地方。

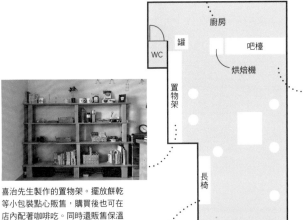

廚房

罐

WC

吧檯

烘焙機

置物架

長椅

入口

喜治先生製作的置物架。擺放餅乾等小包裝點心販售，購買後也可在店內配著咖啡吃。同時還販售保溫壺以及原創咖啡杯等周邊商品。

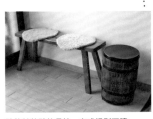

貼放於牆壁的長椅。咖啡桶則可讓客人當成餐桌使用。

原創馬克杯

入口拉門圖案也是出自喜治先生之手。

奧野夫妻的一日作息

6:00 ● 明美女士起床

7:00 ● 喜治先生起床

8:30 ● 喜治先生抵達店面
　　　開始烘焙咖啡豆

9:30 ● 明美女士抵達店內
　　　整理環境、準備營業

10:30 ● 開始營業

> 顧客較少的
> 上午時段
> 工作起來很悠閒

18:00 ● 打烊
　　　明美女士負責洗滌器具類
　　　與打掃店內，喜治先生則
　　　進行咖啡豆的庫存管理或
　　　準備翌日的烘焙作業

19:30 ● 結伴返家

> 晚餐後
> 一起處理當天的
> 收支計算

23:00 ● 就寢

咖啡店開設& 永續經營的 Q&A

Q 為何一週只營業三天呢？

A 開幕當初因為前一份工作一週只上三天班的緣故，所以店面的營業時間就設定為週末的星期五、六、日三天。離職後仍維持週末營業的模式，挑選咖啡豆與烘焙等作業則在沒營業的星期二、三、四進行。因此真正能休息的日子只有週一而已。很難好好放假這點還蠻累人的（苦笑）。

Q 喜治先生一直以來都是上班族，有立刻適應餐飲業嗎？

A 上班族時代都是做事務性質的工作。開店後首先最有感的就是站一整天工作的辛勞。沒有客人上門時忍不住坐下也曾被太太訓過。我太太有餐飲業經驗，教了我很多，也幫了我很多。上一份工作從事有關顧客滿意度的業務，總是叮嚀大家「接待顧客別忘了保持笑容」，現在每天得實際執行，才切身感受到這是多麼辛苦的一件事（苦笑）。

Q 如何學會烘焙咖啡豆？

A 上班族時代大約有10年時間都是用手網烘焙，泡咖啡給家人喝。打算開店後才購入小型烘焙機，工具不同烘培方式也大相逕庭，總之只能靠累積經驗來上手。當時我每天持續記錄烘焙狀況，找出需要改善的地方。

CHUBBY

翻修舊廠房
串聯地區與民眾的咖啡店

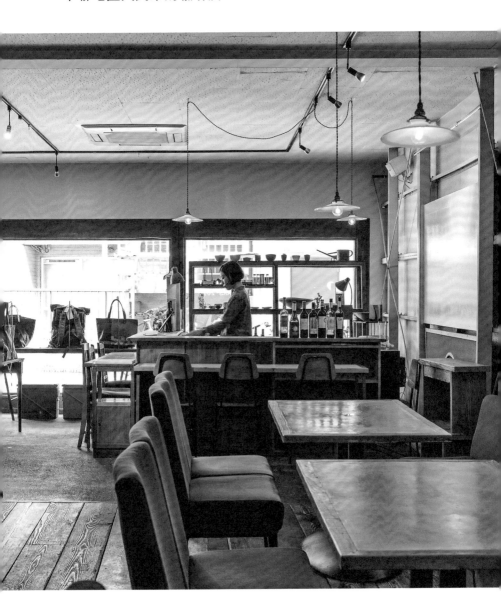

profile

開幕日	2005年8月28日
店內面積・席數	約126㎡・38席
籌備期間	4個月
日夜間來客比率	平日7：3　假日5：5
單日平均來客數	平日約60人　假日約80人
單日營收目標	平日 120,000日圓
	假日 180,000日圓

店長
高木啓至

開店動機	住英國時接觸到會在店內辦展覽或活動的咖啡店，也想在日本開設這種類型的店家
主題概念	扮演向大眾傳遞訊息的角色，串聯起作品與人、地區與人的場所
資金籌措	向銀行與日本政策金融公庫貸款

成本明細	店面簽約金	約4,000,000日圓
	裝潢工程費	約5,000,000日圓
	餐具・布置費	約2,000,000日圓
	營運資金	約1,000,000日圓
	總計	約12,000,000日圓

創業前的履歷表

2003年 ～2005年	•前往英國定居倫敦2年。受到當地咖啡店文化的刺激，打算在日本開店
2005年 4月	•歸國。在當時居住的世田谷找尋店面
2005年 7月	•尋覓3個月，終於找到中意的店面，簽約
	•牆壁等部分自行修繕，水電相關部分則透過友人委託業者處理，開始翻修作業
	•呼朋引伴舉行試賣
8月	開幕

■shop info

離京王線代田橋站北口不遠，位於住宅區的咖啡店。店內定期舉辦展覽或活動。在這裡除了咖啡外，還可享用菜色豐富的料理＆種類齊全的酒類。

⌂ 東京都世田谷區大原2-27-9
☎ 03-3324-6684
🕐 12:00～凌晨2:00
㊡ 週二

與地區攜手
共度時光的喜悅

從九州來東京念書的高木先生，20幾歲時在英國度過了兩年的時光。在當地印象最深刻的就是既可用餐，還能看展或欣賞現場表演的咖啡店。在這個宛如文化大雜燴的空間深受刺激的高木先生，感受到扮演媒介向大眾傳遞訊息的重要性，興起了親自打造如此場所的念頭，遂回到東京開始尋找店面。

而他所找到的是三年來都沒有人租的舊廠房。地點位於代田橋的住宅區，雖然條件差強人意，但「房東表示，原本這裡是有很多員工的熱鬧地帶。希望你能再創聚集人潮的場所」而當場成交。簽約後加緊起工翻修，隔月就開幕。能體驗各種文化的場所，在代田橋於焉誕生。食材選用當地商家或日本

story
緣起

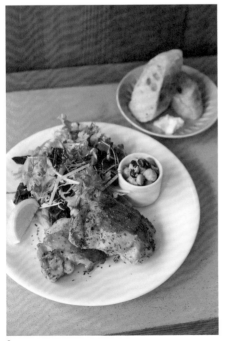
2

3

1.花枝芝麻葉青醬義大利麵 M ￥1,100／L ￥1,300
芝麻葉與熱那亞青醬的翠綠鮮豔欲滴。 2.繽紛烤蔬菜 ￥840 選用福岡縣糸島市所產的無農藥蔬菜。葉菜類搭配根莖類，享受蔬菜多樣的滋味與口感。
3.能登香草烤雞＜午餐附白飯 or 長棍麵包＞ ￥940
本店的招牌料理，香草能登烤雞也在午餐時段登場。隨餐附上的長棍麵包則來自笹塚「Bakery SASA」。
4.洋梨塔 ￥700 塔類甜點會搭配當季水果，推出不同口味。 5.抹茶檸檬酒提拉米蘇 ￥700分量十足的甜點拼盤。檸檬酒的爽口風味搭配微苦的抹茶，吃起來清爽不膩口。

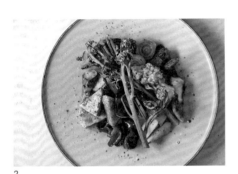
1

各地具名生產者的產品。辦展或活動的評選標準首要考量為傳達創作者的魅力，而非羅列作品。展場反映高木先生的價值觀，卻又不顯得咄咄逼人。

開幕5年後，在隔壁站的笹塚開設「茶日」。當地商店街期盼能有一間屬於在地的店家，而讓高木先生決定再開一間。「兩間店距離很近，散步就能走到，有些客人還會接力光顧。這是擁有兩間店才有的樂趣。」

CHUBBY陪伴代田橋居民已超過10年。「附近居民很喜歡代田橋這個區域，所以也很愛護當地的店家。店家與地區共同走過歲月，也有人比我更珍惜這家店，真的很令人感到欣喜。」

打造咖啡店的最佳範本 08

/ CHUBBY

「開幕至今13年。
覺得這家店不光是我自己一個人的。」

5

選用有實際往來的生產者供應的安心食材

本店的目標是能讓周邊居民在此吃飽喝足，並且日常光顧的在地店家。應顧客要求，菜色比開幕時足足多了一倍。食材從家鄉九州或直接向各地生產者購買，也會在當地商家採購，但近幾年因為缺少經營人手而關門大吉的店家增加，令高木先生很傷腦筋。

drink / food

飲品・料理

純天然薑汁糖漿蘇打 ¥550
選用來自家鄉九州大分縣「Tao Organic Kitchen」的商品。

葡萄汁 ¥500
開幕以來的固定班底，選用栃木「COCO FARM＆WINERY」的商品。

4

不過度強調物品
以人為主角的空間

「店內當然會很想擺設各種呈現自我風格的東西。不過盡量不要把物品擺得太滿，是讓顧客願意常來坐坐的關鍵。」開幕以來曾數度改裝，五年前連餐桌都親手製作，逐漸增添CHUBBY的特色。一步一腳印的作風，讓這個空間顯得舒服自在。

廚房前方是寬敞的沙發座吧檯區。即使是一個人也能感到舒適放鬆。

不破壞整體樓層風格的逗趣圖案用來標示洗手間。

為方便辦展覽或活動，將數處窗戶封閉以確保空間。

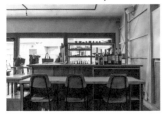

五年前自行操刀的吧檯區，位於入口附近。櫥櫃為活動拉板樣式。

每當替換展示作品時，店內氛圍也會隨之一變。這裡是介紹創作者的場地，而非僅展示物品。

高木先生的一日作息

8:30 ● **起床**
住家與店面很近，因此步行前往

> 週末大約
> 10點起床

11:30 ● **抵達店面**

12:00 ● **開始營業**
包含午餐及晚餐的尖峰時間，店內由3人一起打理

> 還得往返
> 位於笹塚的
> 第二間店「茶日」

26:00 ● **打烊**
大多會目送客人離開後打烊，若無客人光臨時，有時會在打烊前返家

28:00 ● **就寢**

咖啡店開設＆永續經營的 Q&A

Q 要維持長久經營，不可或缺的是什麼？

A 若今後打算開咖啡店的話，<u>必須將自己想傳遞的訊息、目的，以及想怎麼做的想法明確化，才能凸顯與其他店的差異</u>。平時能做到的就是養成多方接觸，增廣見聞的習慣。除了假日之外，就連營業日深夜或休息時間，我也會四處造訪其他店家。要維持長久經營，吸收外界資訊是不可或缺的，哪怕只有一丁點也好。

Q 僱用及教育員工最重視哪些部分？

A 面試前會先請應徵者來一趟，<u>讓本人自行判斷能否在這裡工作一整天。還有我也會僱用相處起來覺得愉快、聊得來的人</u>。畢竟大家都想跟有熱忱的人共事。既然開的是咖啡店，供應美味餐點與咖啡是理所當然的。所以我常常會要求員工集思廣益，想想我們還能提供什麼樣的服務。

Q 可抽菸、可飲酒的營業型態，是否曾覺得困擾？

A 雖然全館開放抽菸，<u>不過未曾因此鬧過糾紛</u>。若有很多小朋友在場，就會採取彈性禁菸。只要好好說明，大多數的客人會願意移步到店外抽。抽菸問題之所以經常引發爭議，我覺得是雙方溝通不足所引起的。至於飲酒方面也<u>幾乎沒發生過問題</u>，我想應該是店裡散發的氣氛使然。

店卡
Shop Card

考驗店家品味的配件。
要讓所有人一看就能掌握該店特色。

正面

背面

コーヒーと 本 の店

不定期で open するブックカフェ
コーヒーは手廻し焙煎で丁寧に
本は絵本、旅の本、ねこの本…

営業時間：11：30〜17：00
【お問い合わせ】 茂原市台田 327-1　今野 もとこ
URL:http://mint0319.blog.fc2.com/
Mail:lucyvanpelt03190419@gmail.com TEL：080-4403-0319
Fb:https://m.facebook.com/kuronekosha0319?src=email_notif

咖啡黑貓舍（p86）

正面圖案由店長手繪，充滿溫馨
感。仔細一看還會發現有黑貓藏於
各處。

正面

背面

摺疊後…

東京妹妹頭之家
（cafe mundo）（p70）

連摺三次會變成14×14公分大
小，略大於CD盒。店卡同時也
是介紹設施的宣傳冊。

背面　　　　　正面

圖案令人
過目難忘！

The Lobby UMINEKO（p94）

海鷗圖案也躍上店卡版面。店內杯墊也可
見其身影。

背面　　　　　　　　　　　　　　　　　　　　　　正面

CHUBBY（p62）

「CHUBBY」與姊妹店「茶日」，以及
母公司「FRANX」的店卡並排翻面
後，會變成串起兩家店的地圖！

真有創意！

背面　　　　　　正面　　　　　　　　　　背面　　　　　　正面

circus（p28）

店卡為明信片尺寸，選用清水美紅
畫家的作品。感覺也能直接當成裝
飾品。

ODEON ROOM 102
（p42）

店長操刀設計。為讓人拿取時能留
下印象，紙張的質感也有講究。

背面　　　　　　　　　　　　　　正面

摺疊後⋯

08COFFEE（p20）

對摺四次後會變成長21×寬10.5公分的
小冊，購買咖啡豆時也會拿到此卡。

東京妹妹頭之家 (cafe mundo)

東京おかっぱちゃんハウス (cafe mundo)

占地遼闊的古厝搖身成為文化交流空間，
像是附設交誼廳般的咖啡店

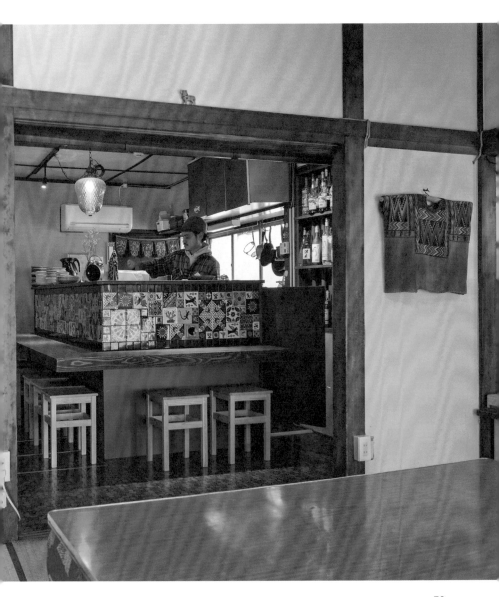

開幕日	2016年5月14日
店內面積・席數	約184㎡ （包含住處面積）・約35席
籌備期間	約3年
日夜間來客比率	──
單日平均來客數	約20～30人
單日營收目標	未特別設定

店長
伊藤篤志
Boojil

開店動機	由於先成立了聚集來自各方人士的文化交流複合設施「東京妹妹頭之家」，才覺得如果大家齊聚一堂時能有場地用餐會更好
主題概念	不斷有客人進出、大夥聚在一起能自然而然產生對話的場所
資金籌措	存款

成本明細

店面簽約金		不公開
裝潢工程費		約2,500,000日圓
餐具・布置費		約200,000日圓
廚房設備費		約400,000日圓
總計		店面簽約金＋3,100,000日圓

創業前的履歷表

2013年	2月	• 開始尋覓也能開店的大坪數住宅
2013年	4月	• 簽約
2013年	5月	• 提供活動或拍攝場地出租服務的文化交流複合設施「東京妹妹頭之家」開幕
2015年	6月	• 展開咖啡店裝潢工程
2015年	7月	• 裝潢完工。雖然已完工卻還在摸索該如何運用咖啡館空間
2015年	8月	• 伊藤先生自公司離職。利用咖啡館空間不定期辦活動
2016年	5月	☆ cafe mundo開幕 • 咖啡店定期營業

■shop info

文化交流複合設施「東京妹妹頭之家」所附設的咖啡店，一週只營業兩天。也常常因為舉辦活動等而臨時營業。

🏠 東京都練馬區上石神井3-30-8
☎ 03-6904-7606
🕐 週二・三 12:00～17:00／
不定期舉辦活動時 12:00～18:00
🈺 週四～週一

咖啡店是
文化交流之處

名稱很特別聽過一次就不會忘記的「東京妹妹頭之家」（以下簡稱為妹妹頭之家）。將屋齡超過60年的古厝翻修成舉辦活動的場地，並附設了咖啡店「cafe mundo」。伊藤先生與Boojil小姐這對夫妻檔一同經營這座活動場地與咖啡店，由伊藤先生負責實際運作（Boojil小姐的本業是插畫家）。開店契機源自Boojil小姐在墨西哥的留學生活。

「墨西哥人的溝通能力很強，跟任何人都能馬上變朋友。看到當地人們經常三三兩兩聚在一起談天說地，讓我也想在東京擁有一處可以讓大家齊聚一堂聊天的地方。再加上，我還想有一個辦活動的場地，能介紹自己所認識的藝術家作品以及各國文化，讓參觀者看完展後能受到各種文化的

story
綠起

「就算彼此不認識，
坐同一張暖桌吃飯，自然就會產生對話。」

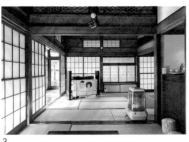

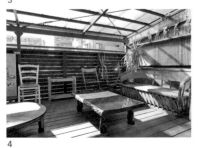

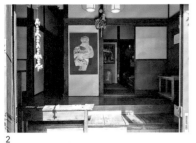

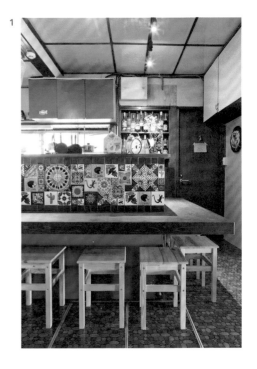

1.貼在吧檯區圖案活潑的磁磚是墨西哥製。 2.玄關區。就像平常進家門一樣，需脫鞋入內。 3.辦活動時使用的大堂，若是來咖啡店用餐的客人有需求，也會在這裡放置茶几讓客人入座。 4.咖啡店裝潢時加蓋的陽台。

刺激。」

由於辦展覽與活動必須有寬敞空間，所以才相中在東京都內占地100坪的古宅，還能兼住家使用。

大概承租三年後才開設咖啡店。原本就有開店規劃，不過當時的考量是先讓妹妹頭之家的營運上軌道再說。由於妹妹頭之家很忙，所以咖啡館一週只營業兩天。不過，辦活動時常常會利用咖啡店來供應餐點，也提供廚房出租的服務，可以說是多功能咖啡店。

space design / interior

空間設計・布置

據說小朋友很常在這條走廊上賽跑。陽光經常灑落一地，非常舒服。

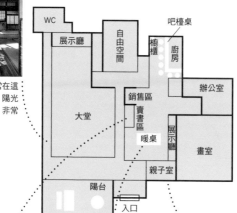

平面圖：
WC、展示廳、自由空間、櫥櫃、廚房、吧檯桌、辦公室、大堂、銷售區、賣書區、暖桌、展示廳、畫室、親子室、陽台、入口

咖啡店是以
墨西哥風為基調

咖啡店的空間與陽台等工程是委託經手古厝再生事業的建築事務所操刀。內部風格則以Boojil小姐喜愛的墨西哥為主題。牆壁粉刷成黃色，吧檯區則貼上藍色及圖樣繽紛的墨西哥磁磚。設施內隨處擺飾著Boojil小姐旅遊時買回來的世界民俗藝品。

設有挖空型暖桌的房間一角（壁櫥空間）有塊舊書販賣區。取名為「古本一角文庫」的舊書攤。

與咖啡店的中島廚房相連的房間。散發「老家感」的挖空型暖桌也讓一些客人感到很放鬆。

簷廊設計成親子室。帶著嬰兒的客人可以在此換尿布、哺乳。

drink / food

1

使用食材全購自
具名生產者

店內的餐點全都委託台灣廚藝家・riteco女士製作。不論是蔬菜還是調味料等物，大多直接向具名生產者的商家購入。台灣料理拼盤每週變換內容，蓋飯類菜色則是每天更換沒有固定，能讓客人期待下一次的光顧。咖啡則選用在咖啡行家之間很有人氣的「蕪木」咖啡豆。

好喝到冒泡～

指宿溫泉汽水 ￥500

2

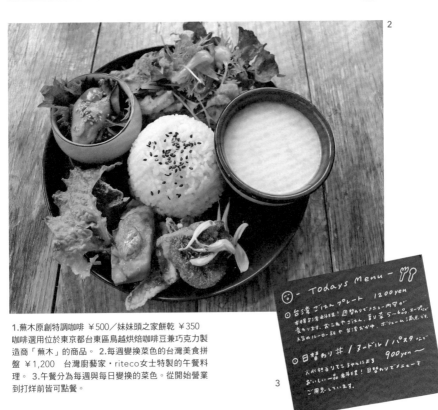

1.蕪木原創特調咖啡 ￥500／妹妹頭之家餅乾 ￥350
咖啡選用位於東京都台東區鳥越烘焙咖啡豆兼巧克力製造商「蕪木」的商品。 2.每週變換菜色的台灣美食拼盤 ￥1,200 台灣廚藝家・riteco女士特製的午餐料理。 3.午餐分為每週與每日變換的菜色。從開始營業到打烊前皆可點餐。

3

ⓒ - Todays Menu - 🍴
◎台灣ごはんプレート 1200yen
有機な台湾料理！四季折りでメニュー両替が
変わります。おこわや汁もん、副菜 5～6品 スープに
人気のルーロー飯や 台湾茶など、ボリューム満点です。

◎日替わり丼／ヌードル／パスタなど
900yen～
大がけ切りてこちゃんによる
おいしい一品 本格料理！日替わりでメニューを
ご用意しています。

伊藤先生的一日作息

7:00 ● 起床
用完早餐之後送孩子上托兒所

10:00 ● 抵達店內
打掃或確認備品等

10:30 ● 廚藝家上班

12:00 ● 開始營業

> 到14點前會有很多人點午餐

17:00 ● 打烊
整理環境等

18:00 ● 廚藝家下班
伊藤先生做完最後整理後返回住處

23:00 ● 就寢

咖啡店開設＆永續經營的 Q&A

Q 古宅的優缺點有哪些？

A 優點是有家的溫馨感。畢竟擺設著挖空型暖桌嘛，所以客人也經常表示「不自覺地感到很放鬆」。還有就是占地這麼大，房租卻很便宜！這點非常重要。缺點就是，風會從縫隙吹進來，冬天冷到不行。從連外道路進入院子後，會發現離店面還有一段距離，我想這對初次造訪的客人來說，要進到店內可能需要一點勇氣。

Q 妹妹頭之家與咖啡店的名稱由來？

A 我太太（Boojil小姐）是插畫家，從以前就經常畫妹妹頭人物，再加上她也一直留這個髮型，便以此命名。這個名稱似乎蠻好記的我覺得不錯。咖啡店的部分則是取自西班牙文「todo el mundo」代表「世界、大家」的意思。期許這裡能成為世界各地人士聚集的場所。

Q 今後打算如何發展？

A 想要增加咖啡店的營業天數。不過並非只是單純的增加平時的營業日，能藉由妹妹頭之家辦更多活動來帶動咖啡店的營運才是最理想的。還有也想在店內設置販售區，用來展售藝術家周邊商品，以及行銷朋友所栽種、製作的食材。

CAFE MURIWUI

現場表演、舞台劇、文化教室……
舉辦各種活動的屋頂咖啡店

打造咖啡店的
最佳範本

10

東京都世田谷區

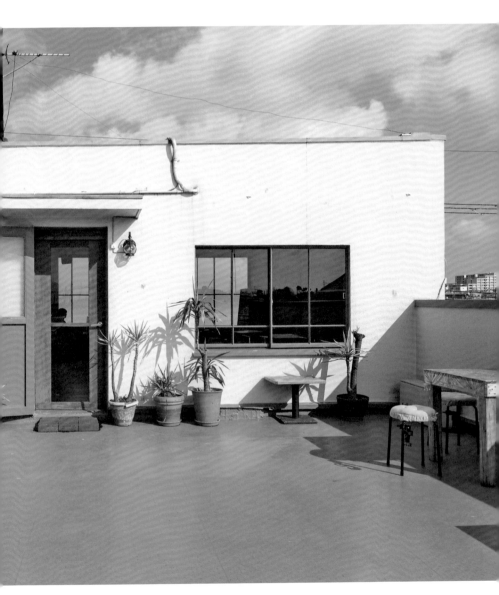

開幕日	2002年1月18日
店內面積·席數	約99㎡·約40席
	（包含室外）
籌備期間	約3個月
日夜間來客比率	5：5
單日平均來客數	約30人
單日營收目標	未特別設定

店長
TAKESHI

開店動機	家母一直想開英語會話教室。後來我想，既然要做，倒不如開設一個具有號召力的多功能場所
主題概念	感覺每天都有不同樂趣的咖啡店
資金籌措	存款

成本明細

店面簽約金	約900,000日圓
裝潢工程費	約500,000日圓
餐具·布置費	約100,000日圓
廚房設備費	約500,000日圓
總計	約2,000,000日圓

創業前的履歷表

1993年	• 與母親在美國經營手工漢堡店
1995年	• 歸國
2001年 3月	• 開始尋找店面
	• 找到現在的店面。當時是2樓招租，但想租的是3樓，開始與仲介公司協商交涉
2001年10月	• 店面簽約，展開裝潢工程
2002年 1月	★ 開幕

■shop info

位於祖師谷大藏商店街中段的老舊大樓屋頂上的咖啡店。舉凡舞台劇、現場表演、瑜伽教室、英文會話教室等，幾乎每天都有不同的活動。

🏠 東京都世田谷區祖師谷4-1-22 3F
☎ 無／muriwui@gmail.com
🕐 12:00～打烊時間每日各異
休 週二

大約99㎡的店面有一半是室外空間。這裡所說的室外空間可不是指庭院，因為此處位於三樓，周遭沒有高層建築，天空顯得很遼闊。

「當初是二樓要出租，可是無論如何我就是中意位於屋頂的三樓。因為天空就在眼前展開，如此舒服的地點真的是可遇不可求吧？不過仲介公司找了各種理由，例如要上三樓只能走逃生梯所以無法出租而回絕我。因此我畫了平面圖向仲介公司做簡報，提議解決方案。而且不厭其煩地多次登門協商，到最後仲介公司都一臉嫌惡（苦笑）。」

最後花了半年左右的時間才終於簽約，由TAKESHI先生的鍥而不捨獲得了勝利。內部裝潢則是TAKESHI先生請朋友幫忙才完成的。這

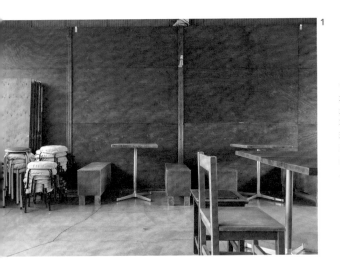

story
緣起

1.牆壁上貼的是價格實惠的建材水泥板。店內固定備有幾片水泥板用來搭建舞台。 2.天花板很高，最內側一整面都是玻璃窗，在店內也能享有開闊感。 3.從二樓前往三樓時使用的是位於室外的逃生梯，爬上階梯後是開放空間與店面。

space design / interior
空間設計・布置

還能當成舞台使用的手工桌椅

店內裝潢是TAKESHI先生與友人共同完成的。牆壁使用建材打造，將免費取得的木板釘上桌腳當作桌子使用等等，透過這些方式節省經費。手工製作的椅子與放置於室外的桌子，疊起來後會變成階梯式座位。「這全都是事先規劃好才做的。」

3

2

家店的定位並不局限於咖啡店，由於想推行的活動包羅萬象，包括現場表演、舞台劇、舞蹈、英語會話教室、體驗工作坊等，為了有足夠的場地，才將店面設計得很簡樸。

「並非想營造空曠感，而是想呈現一個沒有過度包裝的空間。」

活動主要都在夜間舉辦。希望能在這裡辦活動的申請者也變多了。

「說實話，辦活動的營收是比較高的，不過白天咖啡店的經營我也不馬虎。因為我希望顧客能在這個極簡空間，天氣好時移步室外餐桌，享受邊喝咖啡邊發呆消磨時光的樂趣。現今時代步調飛快，大家都不怎麼發呆了吧。我覺得其實放空的時間也很重要。」

「當初我認為，要是每天工作時都能眺望遼闊天空，一定會感到神清氣爽。」

吧檯後方是廚房。廚房也有窗戶，陽光常常照進來，工作起來很舒服。

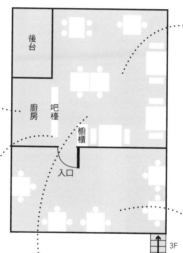

（平面圖）
後台
廚房
吧檯
櫥櫃
入口
3F

現場表演與瑜伽教室的活動傳單。有分為店家主辦以及出借場地的活動。

刻意外露的梁柱。有現場表演時，最左側的後台會當成休息室使用。

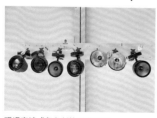
現場表演或舞台劇等活動時所使用的燈光設備。

開放空間的桌椅。桌子也能搭建成舞台。

drink / food

飲品・料理

餐點主打
道地美式漢堡

每兩天會自家烘焙一次咖啡豆，用來調製店內供應的綜合咖啡。餐點則是活用在美國開漢堡店的經驗，以漢堡為主要菜色。漢堡麵包也是手工製作。晚間也常有營業，所以酒類亦豐富。

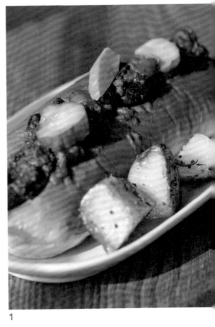

1

3

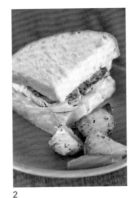

2

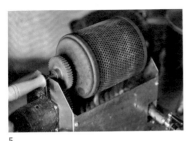

5

4

HOT香料蘋果汁 ￥600
加入丁香與肉桂的熱飲。

香蕉果汁 ￥450
新鮮香蕉真材實料製成，不變的美味。

1.辣味熱狗 ￥480　搭配美式酸黃瓜清脆爽口。
2.豆腐漢堡 ￥450　將醃過的豆腐煎熱後再夾上麵包，吃起來意外地有飽足感。 3.咖啡 ￥420　自家烘焙的哥倫比亞、曼特寧、巴西豆所調配的綜合咖啡。 4.戚風蛋糕 ￥380　TAKESHI的母親自製的手工蛋糕。 5.利用小型烘焙機少量仔細地進行烘焙。

TAKESHI先生的一日作息

- 9:00 ● 起床
- 10:00 ● 前往店面
- 11:30 ● 抵達店內
 TAKESHI媽媽會一起顧店，大約11點進店，負責打掃或前置作業等
- 12:00 ● 開始營業
- 22:00 ● 打烊

打烊時間
每日各異

- 23:30 ● 離開店內
- 25:30 ● 返家
- 27:00 ● 就寢

咖啡店開設&永續經營的 Q&A

Q 店面很特別，是如何找到的？

A 其實當初並非鎖定此區，尋找範圍擴及整個東京，卻沒遇到中意的店面。剛好有天來這裡散步時無意間發現的。當初是二樓招租，看過場地後我卻覺得位於屋頂的三樓比較有意思而念念不忘。當時的住處離這裡也近，覺得沒有其他更好的地方了，就展開了遊說攻勢。雖然提出申請到真正簽約花了大半年的時間（苦笑）。

Q 如何號召客人來參加活動或各種課程？

A 活動分為本店主辦、出租店內場地當作會場、還有本店與表演者共同舉辦的類型。我們自己舉辦的活動會透過網頁或推特預告。其他的活動基本上也是比照辦理，租借場地的主辦人好像會各自透過社群網站等方式宣傳來號召客人。

Q 店內會辦現場表演的音樂活動，聲音不會外流嗎？

A 由於沒做隔音裝潢，聲音自然會外流。剛開幕時也曾被抗議過。畢竟當時還不懂得拿捏音量，後來就漸漸懂得掌握。或者應該說，後來就盡量找懂得拿捏分寸的音樂人來表演。很感謝那時對我們提出糾正，並告知地區規定與公共禮儀的鄰近居民。

咖啡工具與機器

Coffee Tool & Machine

透露出店長堅持與用心的咖啡濾杯以及烘焙機等，
本單元將帶領讀者一窺究竟。

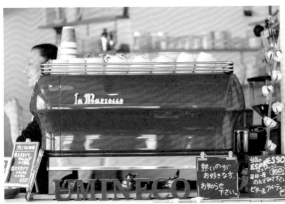

The Lobby UMINECO（p94）
為供應義式濃縮咖啡，特別選用La
Marzocco旗下產品。烘焙機為750直
火式類型。

鮮豔的藍色
很搶眼！

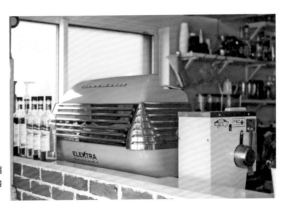

Alpha Betti Cafe（p48）
選用義大利品牌ELEKTRA的濃縮
咖啡機。富有質感的設計，與店內
風格也很契合。

sunday zoo（p56）
烘焙機是富士珈機的小型機種。咖啡濾杯為HARIO的V60，咖啡壺則選用KEYUCA的商品。

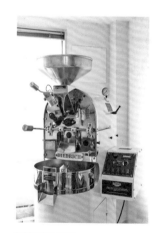

CAFE MURIWUI（p76）
連結瓦斯爐的小型電動烘焙機。烘焙過的咖啡豆移至篩網後，馬上用電扇吹涼。

08COFFEE（p20）
選用Diedrich的IR系列產品。不會將咖啡豆表面烤焦，烘焙度均一直達豆芯。

咖啡黑貓舍（p86）
採用能完整呈現咖啡豆原始風味的法蘭絨濾布手沖方式。紅色咖啡壺成為廚房內的點綴。

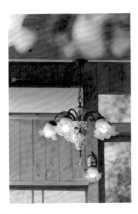

燈具
Light

負責營造店內氣氛的要角。
照射亮光不適合用來形容這些器具，
「散發光芒」才比較符合其定位。

食堂蜜蜂（p104）
造型古典懷舊的水晶燈。透明淡雅的
玻璃燈罩流洩的亮光讓人感到溫暖。

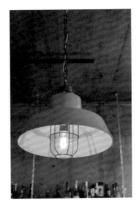

ODEON ROOM 102（p42）
搭配不鏽鋼材質簡約燈罩的吊燈。店
內燈具幾乎統一採用此款式。

circus（p28）
購入時為嶄新狀態的夾燈，請店家加
工營造復古感。

**CAFE
MURIWUI**
（p76）
工地現場所使用的燈
泡防護罩，與極簡空
間絕配。

Chapter 2

遷居後開業的咖啡店經營

遷居至地方城鎮，
或許能拓展開設咖啡店的可能性。
本章要為各位讀者介紹三家遷居後開業的咖啡店。
「遷居」與「創業」所帶來的不安是加倍的，
我們也請教了店家如何排除這些壓力。
環抱大自然的土地、美味佳餚、富有人情味的鄰居往來……
透過本章應該可以感受到遷居後開設咖啡店的經營者們
所得到的「新收穫」。

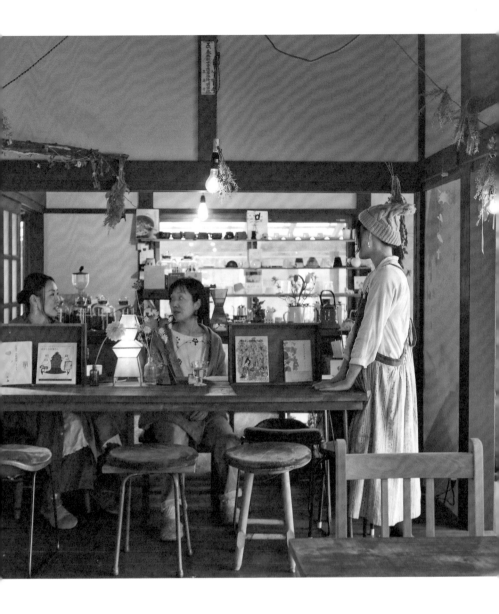

咖啡黑貓舍

コーヒーくろねこ舎

在新興文化逐漸成形的地區
自力翻修古宅

遷居後開業的
咖啡店

東京都世田谷區
↓
千葉縣茂原市

開幕日	2015年12月25日
店內面積・席數	約74㎡・20席
籌備期間	約2年8個月
日夜間來客比率	——
單日平均來客數	平日 15～20人
	六日假日 約30人
單日營收目標	未特別設定

店長
今野Motoko

開店動機　開始計畫遷居時，想要開設咖啡店的心願愈發強烈

主題概念　能在古厝的寬敞空間享用自家烘焙咖啡的店家

資金籌措　存款

成本明細　購買房屋費　店面、住家、倉庫，三棟合計
13,000,000日圓購入

裝潢工程費	約1,000,000日圓
餐具・布置費	約100,000日圓
廚房設備費	約30,000日圓
總計	購買房屋費＋約1,130,000日圓

創業前的履歷表

2012年	• 夫妻倆考慮遷居，開始尋覓地點
2013年 4月	• 購入店面。丈夫博之先生先搬來千葉縣茂原市
	• 博之先生利用週末空檔開始進行店內裝潢
2013年11月	• Motoko小姐辭去東京銀座咖啡店的工作後才正式遷居
2014年 4月	• 開始在茂原市附近舉辦的市集等處擺攤
2015年12月	☆ 開幕

☐ **shop info**

　　店面離茂原車站大約10分鐘車程。將屋齡超過35年的古宅重新翻修後開業。由熱愛咖啡到取得烘焙師資格的店長獨自經營。

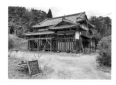

🏠 千葉縣茂原市台田327-1
☎ 080-4403-0319
🕐 11:30～17:00
🈺 不定期公休

今野小姐是東京人，丈夫博之先生則是山形人。提議遷居的則是在大自然環境下成長的博之先生。

「我想能夠住在綠意盎然的地方也很不錯，所以立刻就答應了。而且將來可以趁這個機會開始店，正好可以開咖啡規劃。」今野小姐如此表示。

遷居可算是人生中的重大決定，這對夫妻檔卻完全速戰速決。不過，選擇遷居地可就猶豫了好一陣子。

「我們想找不會離東京太遠的地方。決定落腳在千葉，是因為我先生曾在千葉縣夷隅市參加過約兩週的農業體驗活動，很滿意這地區的環境。」

透過專門經手古宅的房屋仲介公司介紹才找到現在的店面。在購買前也曾參加古宅交流會等活動。

story
緣起

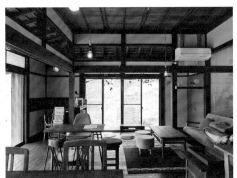

分隔室內空間的隔扇全都拆除。如此一來能凸顯古宅的挑高設計，讓空間更顯寬敞。

利用天然建材進行裝潢。
家具家飾則是撿拾或他人轉贈

裝潢工程沒有委託業者，由博之先生一手操刀。拆掉細沙牆粉刷成矽藻土牆。簷廊地板原本被塗上透明漆顯得光亮，將其剝除後，塗上氧化鐵色粉與柿汁等環保塗料。廚房吧檯是利用主屋已不使用的門扉為主體製作的。餐桌椅很多是撿拾後改造或由他人轉贈。不砸大錢，打造出耐人尋味的空間。

一整面的落地窗加裝金屬窗框，不會有古宅常見的風從縫隙吹進來的問題。

博之先生親手製作的書櫃，陳設著夫妻倆讀過的書籍，近來也有很多客人捐書。

space design / interior
空間設計・布置

「優閒籌備沒有設時間表，裝潢完工時就是開幕日。」

夫妻倆購入的是屋齡35年左右的獨棟房屋。雖然還沒老到夠資格掛名古厝，卻相當古色古香別有風味。身為照護師的博之先生，利用休假日幫太太打點裝潢事宜。今野小姐則在東京‧銀座近40年的咖啡老店工作，大約比博之先生晚了半年才搬來。

直到裝潢工程完成前，今野小姐以「咖啡黑貓舍」的名號，在縣內所舉辦的各種活動上擺攤。原本人生地不熟，但因為擺攤的緣故而結識了很多人，也為開幕準備做了最好的宣傳。在茂原定居約兩年半之後，咖啡黑貓舍的實體店面終於開張。

沙發後方原為壁龕空間。利用舊窗框來擺設書本的創意令人折服。

廚房窗邊的置物架，刻意設計成能收納一個杯子的高度，取用起來很方便，也很賞心悅目。

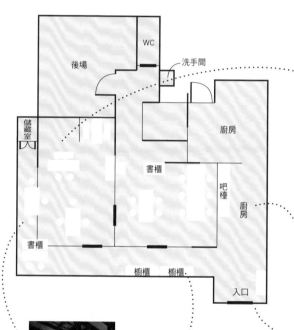

WC
後場
洗手間
儲藏室
廚房
書櫃
吧檯
廚房
書櫃
櫥櫃　櫥櫃
入口

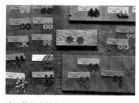

手工藝作家的作品展示‧販售區。大約每兩個月舉辦一次企劃展。

店內除了有座椅區外，還有席地而坐區。購自中古家具店的寫字桌當成餐桌利用。

在此脫鞋入內。桌上擺有活動傳單。

卡士達草莓塔 ¥450
用料盡可能選用千葉縣產的草莓。五月左右
則使用縣內露天栽培的新鮮草莓。店內甜點
皆由今野小姐親手製作。

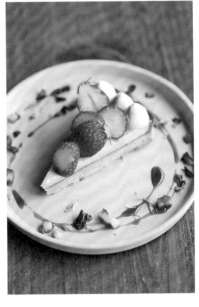

drink / food
飲品・料理

以地產地銷為考量
設計餐點菜色

店內咖啡是使用今野小姐所烘焙的咖啡
豆調製。「今日午餐」視當日進貨食材
來決定菜色，所以會每天變換內容，並
盡可能使用千葉縣產品。由於認識很多
住在縣內從事農業的朋友，所以許多食
材都是直接請對方供應。甜點幾乎每天
都由今野小姐親手製作。

今日咖啡 ¥450
固定備有4種不同風味的咖啡。

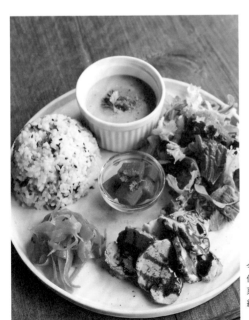

亦販售自家烘
焙的咖啡豆。

今日午餐 ¥900
使用當令食材入菜的每日午餐拼盤。照片為油
菜花飯、烤豬肉、生菜沙拉、紫芋濃湯、涼拌
紅蘿蔔、醃蘿蔔所組成的套餐。

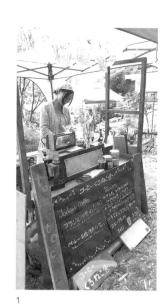

1

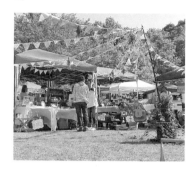

房總咖啡店總動員的
手工市集
「咖啡館之旅」

1.設於庭園市集的攤位。 2.前方是縣道。從縣道進入植物茂密的私人道路後就能看到店面。 3.店旁的低堤四周長滿野生的西洋菜與芹菜,也會取來入菜。

2

3

locality
風俗人情

市集等新興文化很盛行
並持續茁壯中

「茂原這地方感覺不上不下耶?是我經常聽到的反應。」Motoko小姐笑著表示。茂原站前有許多全國連鎖的店家,搭特快電車大約一個小時便可抵達東京車站。雖然店面四周環山與田地,但在購物等各項生活機能上沒有任何不便。近年來這裡舉辦很多市集或手工藝市等活動,也因此與許多手工藝創作者開始有所往來。

咖啡店開設&永續經營的 **Q & A**

Q 為了開設咖啡店有做了哪些功課？

A 原本我就很熱愛烘培咖啡豆，甚至連烘焙工具都自己親手製作。當初一心想要鑽研咖啡，耐心等待我所喜愛的老字號咖啡專賣店釋出空缺，一看到徵人消息就馬上應徵，結果一待就是七年。由於打算在自己的店內提供餐點料理，所以也考取了廚師執照。

Q 對於遷居沒有感到不安嗎？

A 完全沒有，因為我的個性比較不會想太多（笑）。幫了我們很多忙的房屋仲介公司人員，專門為遷居者介紹古宅並提供各種協助。透過該人員的介紹，我們請教了遷居後住在古宅的居民，並實際獲得過夜體驗的機會，問了很多不懂的問題，真的大有收穫。

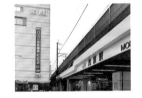

Q 是如何找到房子的？

A 起初連地點都沒有著落，範圍擴及神奈川縣的湘南、埼玉縣秩父市，甚至長野縣上田市附近，只要在網上看見不錯的古宅就會跑去看房。後來將目標鎖定在千葉縣，發現「樂活鄉間！千葉房總網」這個網站，接洽後才獲得介紹遇見現在的房子。

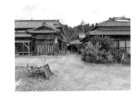

Q 在活動設攤的頻率為多久一次？

A 目前大概一個月兩次。在活動擺攤只賣飲料，老實說利潤很高。所以也常收到設攤的邀請，不過還是希望顧客能在我們店內品嚐咖啡度過閒時光，所以盡量在不影響店內營運的前提下，一個月只擺攤兩次。

○ 遷居的優點及收穫

1 結識手工藝作家 形成人際圈

雖然知名度並非享譽全國，不過這裡住了很多手藝精湛的作家們。若沒有搬來這裡也不會有機會結識，而且朋友還會介紹朋友給我們認識，形成一個良好的人際圈。

2 與鄰居有互動往來， 人與人之間的關係變近了

我有加入社區管委會，我先生則加入消防隊。他是土生土長的山形人，山形的地區互動型態似乎與這裡相同，所以他一下子便融入其中。鄰居之間互贈蔬菜幾乎是家常便飯。

3 店附近就能採到野菜， 非常可口！

店旁的低堤四周長滿西洋菜與芹菜。早上開始營業之前會先出門採收蕨菜、紫萁、木椿等野菜，還會舉辦野菜品嚐會。採來的艾草也會用來製作瑞士捲。

△ 遷居前・後的辛勞不便

1 不太有時間造訪東京都內 新開的咖啡店

東京不斷有新店開幕。為了做功課也有必要去觀摩一下，不過從茂原卻沒辦法說走就走，這點還蠻困擾的。

2 不管到哪裡都需要開車， 必須一人一台

搬家前是兩人共用一台車，現在卻是一人必須要有一台。這裡離車站有5公里遠、離超市約3公里遠。剛搬來時只靠一台車撐了半年，後來又再添購一台。

今野小姐的一日作息

8:00 ● **起床**
馬上梳洗準備，前往位於住家隔壁的店面

8:30 ● **抵達店內**
開始進行前置作業

11:30 ● **開始營業**
未設定午餐供應時段，不過午間來用餐的客人很多

> 沒有客人上門時用午餐。有時會在開始營業前提早先吃午餐

17:00 ● **打烊**
收拾整理與打掃

18:00 ● **先返家**

> 一小時後用晚餐

20:00 ● **再返回店內**
進行前置作業或烘豆

24:00 ● **返家**

25:00 ● **就寢**

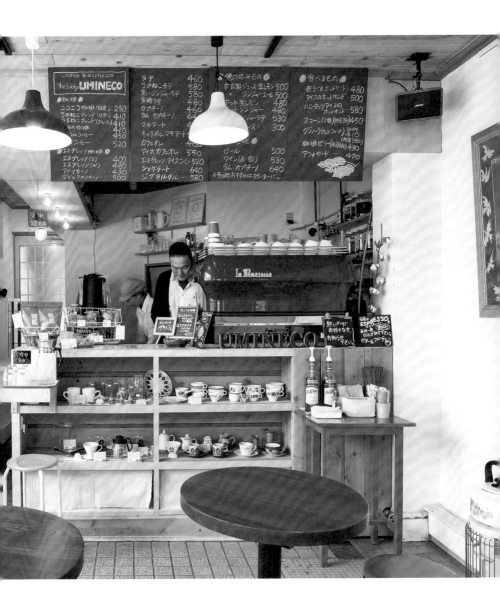

The Lobby UMINECO

想提供的是沒有過度強調店家特色，
以人為主角的咖啡

開幕日	2015年5月3日
店內面積・席數	約33㎡・12席
籌備期間	4個月
日夜間來客比率	——
單日平均來客數	平日 約25人
	假日 約45人
單日營收目標	32,000日圓

店長
鈴木史朗
Yukiko

開店動機　夫妻都很喜歡做東西或發起活動，決定遷居搬往新地方生活後，我們一家人也需要一個能夠融入當地的場所

主題概念　提供最高品質的咖啡，並成為人與物的匯流處

資金籌措　存款、向國民金融公庫貸款、商店街空店面對策事業補助款

成本明細

店面簽約金	約500,000日圓
裝潢工程費	約400,000日圓
餐具・布置費	約520,000日圓
廚房設備費	約2,340,000日圓
採購費、保險等	約200,000日圓
營運資金	約300,000日圓
總計	約4,260,000日圓

創業前的履歷表

2009年～2012年	•於栃木縣那須町經營咖啡店與釣魚場
2012年～2014年	•尋覓遷居地點，同時在友人所開的店內經營咖啡站
2014年10月	•遷居青森縣青森市
	•在市內尋覓店面，並摸索當地民眾喜好的咖啡口味
2015年 1月	•找到店面，並洽詢青森縣的創業諮商窗口
	•決定想走的風格路線
2月	•店面簽約。與朋友一起負責內外裝潢
4月	•當月下旬開始試賣
5月	☆開幕

shop info

從青森市中心的JR青森車站步行大約6～7分鐘。位於老字號商店街一隅，周邊商家也經常來光顧，很有家的感覺

🏠 青森縣青森市古川1-13-15
花曆大樓1F
☎ 050-3698-1355
🕐 9:30～18:30
㈹ 週四

源自青森魅力的特調咖啡

鈴木史朗先生、Yukiko小姐夫妻倆皆出生於福島縣。遷居至青森市之前的生活據點則是栃木縣那須町。

「我們倆喜愛大自然，所以很滿意在那須的生活。不過孩子出生後，想追求更好的育兒環境，才搬到青森。」

遷居前兩人是住在那須町內，因招收不到就學兒童，學校廢、併校情況頻仍的山間地帶。對未來的生活考量是想讓孩子在有許多玩伴的環境下成

咖啡生豆的供應商從在那須時便持續合作到現在，其他還有兩家廠商配合。店長很講究咖啡豆品質，專挑精品咖啡豆。

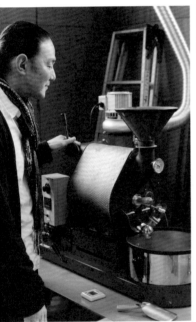

選用小型直火式烘焙機。幾乎每天都會進行烘焙，永遠提供給客人最新鮮的商品。

drink / food
飲品・料理

夫妻各司其職，提供用心講究的商品

咖啡由史朗先生負責，糕點類則是由Yukiko小姐製作，兩人分工合作。「喝咖啡屬於一種體驗，若體驗過後會形成想再來這裡喝一杯的習慣，是再好不過的」（史朗先生）。「糕點方面選用天然或養生食材，持續鑽研適合搭配咖啡享用，美味又健康的商品。」

由於開幕當時青森市內很少有主打義式濃縮咖啡的店家，為了讓這項商品成為市民每日生活的一部分，所以特別注重供應的方式。

長，於是開始尋覓遷居地點。

由於史朗先生很嚮往青森，該市規模也恰巧好處，於是在四年前遷居青森。

「青森是擁有健全機能的都市，同時也跟那須一樣保有豐富的自然環境，讓我覺得住起來很舒適。」從前在那須也是經營咖啡店，搬到青森生活後重新出發，「UMINECO特調咖啡」應運而生。冠上店名的這款原創綜合咖啡，是史朗先生在尋覓店面時，於市內某咖啡店內稍作休息時想到的。

「在那家店內聊得興高采烈，顧不得喝咖啡的女客們所展現的能量讓我印象深刻。無需說得一口好咖啡，因為人才是主角，這就是青森的咖啡文化，感受此道理後才衍生出了UMINECO特調咖啡。」

「UMINECO特調呈現出我心目中的青森風情。」

3　義式濃縮咖啡（單品豆）￥400

2　焦糖瑪奇朵　￥480

1　UMINECO特調咖啡　￥410

4　冰咖啡歐蕾　￥580

1.「The Lobby UMINECO」的基本款，口味微苦不澀的原創綜合咖啡。口感清新帶有果香的「YAMANECO特調咖啡」￥410也很值得推薦。　2.搭配分量十足的自製焦糖醬調製而成的濃郁焦糖瑪奇朵。　3.義式濃縮咖啡有微苦、果香、綜合、單品等類別，喝得到哥斯大黎加咖啡豆飽滿多汁的風味，加糖也很對味。　4.牛奶選用當地產的高品質商品。其他冷飲還有浸泡蜂蜜、蔗糖，連皮都能一起吃的自製生檸檬果汁￥500也很受歡迎。

香脆穀物麥片　￥410
獨家自製的香脆穀物麥片添加了堅果，吃起來很有飽足感。單吃也很美味，內用還可搭配牛奶享用（外帶￥350）。

司康（2塊）　￥450
司康有原味、咖啡歐蕾、鹹焦糖、蘋果、椰子等種類，每天隨機供應約三種口味。內用附有果醬、鮮奶油（外帶￥350）。

拿鐵藝術
自由拉花！

所有事物都堅持親力親為

內外裝潢的基本概念與布置構想皆自行捉刀，與美術家友人進行討論決定細節後，再與從事工程業的朋友一同作業。不論是天花板還是牆壁等，店內所有設備都想親自打理過一遍，所以處處可見DIY成果。「作業途中附近居民路過時會順便探個究竟，無形中也為這家店做了宣傳。」

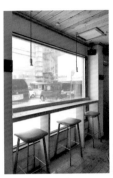

一大片的玻璃窗能清楚看到室外景象，方便隨時掌握周邊動態。

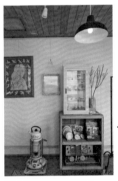

陳設在青森所結識的海外骨董雜貨店商品的櫥櫃，由那須友人親手製作。

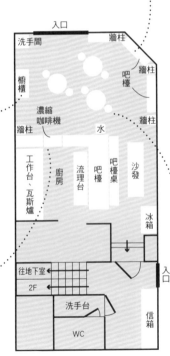

入口
洗手間　　　牆柱
櫥櫃　　　吧檯　牆柱
濃縮咖啡機　　水　牆柱
牆柱
工作台、瓦斯爐　廚房　流理台　吧檯桌　吧檯　沙發
冰箱
往地下室
2F　　　　　　入口
洗手台
WC　　　信箱

天花板選用具有蓄熱保溫效果的木材（杉木），並請美術家友人幫忙DIY，大約花了一週時間完工。

為了營造平易近人的氣氛，刻意選用常見於拉麵店的餐椅。

為了供應義式濃縮咖啡，對咖啡機非常講究。咖啡機的線條與顏色令店長感受到青森特色而雀屏中選。

店內外的菜單招牌則是由學過美術的Yukiko小姐負責。以黑板方式呈現菜單令人留下印象。

水產業興盛的青森港。最近大型郵輪停靠率增加，也帶動了新氣象。

1.「The Lobby UMINECO」位於老牌商店街「笑容可掬大道（ニコニコ通り）」內。「有時會坐在路旁的擺攤阿姨，或是各店家的二代、三代老闆之間的交流，這些都讓我覺得很棒。」 2.進行裝潢時，刻意維持原貌的就是這片地板。因為考量到冬天客人鞋子被雪淋濕時會把雪水帶入店內，因此保留了原本的設計以促進排水。 3.阿拉丁煤油暖爐有兩台，從那須時代就保養有加用到現在。令人感到懷念的煮水壺，是喜愛懷舊復古風的Yukiko小姐的收藏品。

1

locality
風俗人情

不用跑太遠
有山有水的青森生活

從店面步行五分鐘左右就可眺望青森灣。「日常生活中，當視野突然變得無比開闊的那一瞬間，會不可思議地感到放鬆。在那當下甚至會覺得青森的海比天空更沒有距離，所以我常去看海。」不只是大海，據店長表示，山毛欅森林近在咫尺也是青森的魅力之一。

3

2

咖啡店開設&永續經營的 **Q & A**

Q 店名是如何決定的？

A 在那須經營的店名為「犀牛角珈琲店」，所以這次也打算用動物命名。原本考慮「海鷗」，但朋友在活動上用過這名稱，所以就選了外形相似的「黑尾鷗（UMINECO）」為名。店名會加上「Lobby」是因為「大廳」的涵義比咖啡廳更廣，期許這家店也能扮演這樣的角色而命名。

Q 尋找店面的方式與決定的理由是？

A 當時認為沒有體驗過冬天則無法選定店面，所以從秋季開始到冬季這段時間，從市中心到郊區走遍了整個青森市內。這裡有人潮，應該全年能維持一定的經營穩定度，所以才決定車站附近的這個店面，還有直覺就是想在這裡落腳。這種決定法或許不太好，但也是一個理由（笑）。

Q 待客方面會注意哪些事項？

A 舒適乾淨的服裝，以及選擇適合天氣與店內氣氛的背景音樂。我想細心掌握客人希望在此度過何種時光的需求。另外，推薦商品時，也會留意不要過度被自己的喜好束縛。被問到咖啡或糕點的相關問題時，會盡量做到有問必答的程度。

Q 開設店家&持續經營必須具備什麼樣的心態？

A 咖啡店是很有趣的工作，能透過這個地方認識很多人。只不過，投注的時間雖多，收入卻不怎麼高。若只將焦點放在這裡，可能會錯失機會而無法察覺到這是一個很有創意的行業。無需被效率牽制，不論是咖啡飲品還是餐點菜色，從失敗中學取經驗，進而獲得屬於自己的風格即可。

○ 遷居的優點及收穫

**1 生性害羞但很有人情味的
縣民特性深深吸引我**

青森人是很害羞的。不過接觸過後會願意立刻敞
開心扉並熱情相待。因為這樣我也交到了新朋
友。在這裡的生活都要感謝願意接納我們一家人
的青森居民。

**2 自然環境豐富，一年四季皆有
能讓全家輕鬆出遊的景點**

青森市是人口大約30萬，生活機能充足的都市。
開車只要15分鐘，就能抵達海邊、山上或森林，
能與小朋友同樂的自然環境十分豐富。冬天剷雪
雖然辛苦，但梅雨季短，夏天較為涼爽宜人。

**3 本地人親自傳授的
青森山珍海味**

青森食物不論是乳酸發酵壽司、發酵鰣魚、燉嫩
竹、還是紫蘇包梅干等每樣都很好吃！居民們還
教我們當地的吃法，例如鮪魚皮拌醋味噌等。現
在也很常喝口感厚重甘醇的青森在地日本酒。

- -

△ 遷居前‧後的辛勞不便

**1 都市型生活，
開銷跟著變多**

以前住在那須，米與蔬菜都得自己種植，暖爐是
燒柴，所以不太需要花錢。相較之下，可能青森
市比較都市吧，開銷比想像中多。

**2 冬天剷雪是勞力活，
可是積雪也帶來很多樂趣**

對於不習慣下雪的人來說，剛開始可能會很辛
苦，不過雪夜時的柔美月色，以及地面積雪的樂
趣等冬季才有的新發現與玩法，在青森可是應有
盡有。

〔 鈴木先生的一日作息 〕

5:30 ● 起床

6:00 ● 烘焙咖啡豆
幾乎每天都會在住處二
樓的烘焙室烘豆

7:30 ● 用早餐、
前往店面

> 與孩子相處的
> 寶貴時光

8:45 ● 抵達店面
打掃或進行前置作業

9:30 ● 開始營業
一邊進行糕點類的前置
作業一邊顧店

> 用餐時會掛上
> 「5分鐘後回來」的
> 告示牌，簡單用餐

18:30 ● 打烊
整理與打掃

20:30 ● 返家

23:00 ● 就寢

餐桌椅
Chair & Table

咖啡店的靈魂家具。
不只要講究造型外觀，功能性也很重要。

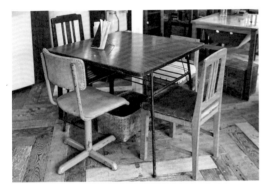

椅子款式各異
感覺卻很棒！

喫茶疏水（p14）
店內餐桌椅同時也是共用店面的中古家具店的商品，有喜歡的可以直接買回家。

08COFFEE（p20）
委託佐賀縣的手工家具店seed craft workshop製作的餐桌椅。

CHUBBY（p62）
追求極簡自然風格的原創餐桌。桌面木板採用批土方式加工。

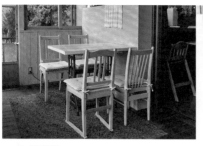 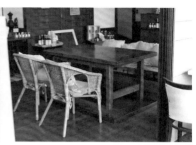

食堂蜜蜂（p104）

大型餐桌（右）是利用木造露台解體
後的木材所打造的。白色餐桌（左）
原本是縫紉機台。

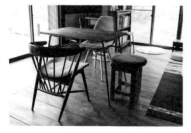

ODEON ROOM 102（p42）

餐桌椅皆為古董。雖然每件外觀都不
相同，盡可能挑選質感相近的款式。

sunday zoo（p56）

雖是咖啡站型態，但在店內飲用的
客人頗多，所以選用方便好入座的
簡易板凳。

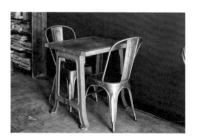

咖啡黑貓舍（p86）

店內所有餐桌椅來源各不相同。有些
是撿來的，有些則是別人轉贈，另外
也有的是從中古家具店購買。

circus（p28）

餐椅選用法國家具製造商TOLIX的
「A Chair」。餐桌為手工製作。

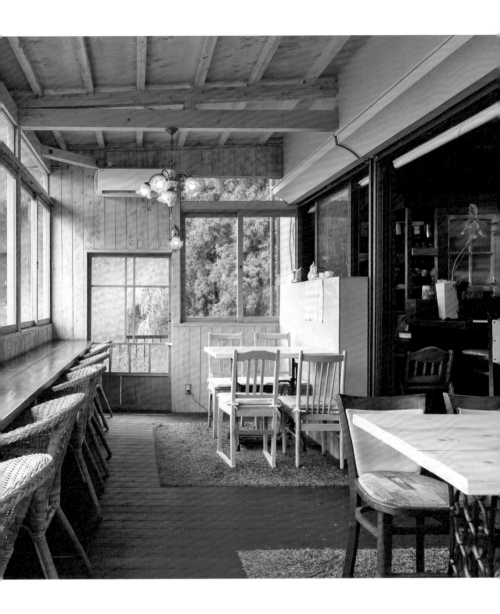

食堂蜜蜂

食堂みつばち

與遷居＆餐飲業前輩共同打造
無垠海景就在眼前的咖啡食堂

遷居後開業的
咖啡店

03

愛媛縣松山市
↓
愛媛縣今治市

開幕日	2011年12月5日
店內面積‧席數	48㎡‧20席
籌備期間	約4個月
日夜間來客比率	——
單日平均來客數	平日 20～30人
	假日 60～80人
單日營收目標	未特別設定

店長
田中敦

開店動機　遷居前輩問我「要不要合夥開食堂？」

主題概念　期許本店能如同蜜蜂採集花蜜般吸引各類客人前來。能在平靜海景盡收眼底的地理位置悠閒用餐的空間環境

資金籌措　存款

成本明細

店面簽約金	約50,000日圓
裝潢工程費	約1,000,000日圓
餐具‧布置費	約100,000日圓
廚房設備費	約200,000日圓
總計	約1,350,000日圓

創業前的履歷表

2010年	•開始考慮遷居，經常往來現在居住的大島地區時，結識了麵包店「Paysan」的老闆，也是遷居前輩的求哥，正式決定遷居
2011年 1月	•離開任職公司
2011年 5月	•求哥詢問一起開店的意願，立刻答應
2011年 6月	•店面簽約
2011年 7月	•遷居大島
	•與求哥一起進行裝潢作業
2011年12月	☆以求哥所經營的「Paysan」姊妹店名義開幕
2013年 4月	☆田中先生獨立經營，正式開幕

shop info

連結島嶼、愛媛縣與廣島縣的「島波海道」，途中會經過瀨戶內海大島地區，本店便位於此處，主打美味午餐。大海就在眼前無際延伸，地理條件得天獨厚。

⌂ 愛媛縣今治市吉海町仁江1876-1
☎ 0897-84-3571
🕐 11:00～16:00
㊡ 週二‧三

結識遷居前輩是一切的開端

story
緣起

「只能說一切都是天時地利人和。」

談起開設咖啡店的契機時，田中先生如此表示。將來若有孩子，要在豐富自然環境下育兒的想法，是夫妻兩人經常討論的話題。具體思考遷居地時，最先浮現的地點就是兩人還是男女朋友時經常兜風的大島。隨後結識了遷居至大島經營麵包店的求哥。

「每當聽到求哥的分享，就更加深想住在大島的念頭。

剛好在任職的公司也待滿了十年，算是一個段落，因此決定辭職遷居。然後有一天，求哥來電問我『朋友希望我在他的別墅做點有意思的事。我想開家咖啡店，你要不要加入？』『要！』我不加思索地當下答應。講完電話後還被太太問：你剛才說要，是要什麼？」

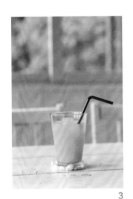

3

1

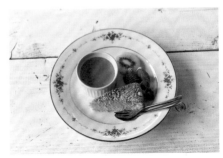

2

1.蜜蜂午餐 ¥1,300 一大盤吃得到香煎鯛魚、法式開面三明治2種、牛奶濃湯、白蘿蔔沙拉、法式鹹派、拌醋水雲、生菜沙拉佐自製洋蔥沙拉醬。2.蛋糕拼盤 ¥500 大島檸檬杏仁蛋糕搭配布丁。 3.蜜柑汁 ¥500 選用愛媛‧大三島的越智農園出品的有機蜜柑汁。4.咖啡 ¥500 選用公平貿易有機咖啡豆。 5.低調寫在玻璃窗上的菜單很討喜。 6.店內還有販售在別處幾乎買不到的島波海道相關伴手禮。手工天然果醬是位於大三島的有機農場，花澤家族農園的產品。

從前還是上班族時，就懷抱著將來要開咖啡店的模糊夢想，我認為想做的事當然要趁健康有活力時執行，所以便下定了決心。

起初是以「Paysan」姊妹店的名義開始營運，兩年後由田中先生獨立經營，升格為老闆。再加上島波海道人氣的推波助瀾，假日時一天甚至有高達80名客人上門。

「原本我做的工作是建商業務，完全沒有餐飲業經驗，是求哥從頭教我經營咖啡店的知識。因為求哥的分享才讓我決定遷居，還實現了開設咖啡店這個心願，真的除了感激還是感激。」

「希望客人能在此眺望大海，度過有別於日常的時光。」

drink / food
飲品・料理

平日所提供的餐點
只有午餐拼盤一種

飲品有咖啡、選用大島產檸檬調製的熱檸檬水等9種。餐點方面從開幕之後逐漸減少品項，自2018年1月起，平日只供應配菜豐富的蜜蜂午餐拼盤。「我們的主要消費族群是觀光客，而非常客。如果是做常客生意的店家，會考慮到菜色太少容易『吃膩』，但我們沒有這個顧慮。所以我的想法是集中火力專攻單一項目，才能讓自己與大家都滿意。」

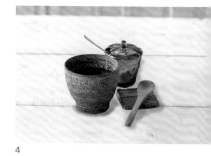

4

5

6

獨樹一幟的水藍色陽台是顯眼的地標

自行整修這棟原本被當作別墅使用的建物，打掉原有的木造小露台，加蓋可將海景一覽無遺的陽台。加蓋部分以大海和天空為主題，粉刷成鮮豔奪目的水藍色。島民們提到這裡便會直呼是「水藍色的店」。

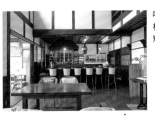

吧檯也是手工製作。桌面木板是取自原本別墅所使用的矮桌。

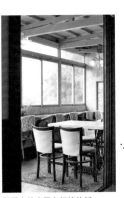

將原本的小露台打掉後新蓋的陽台用餐區。

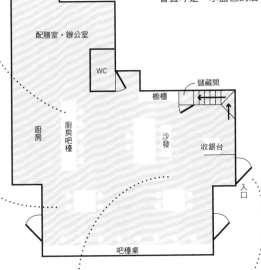

配膳室・辦公室

WC

儲藏間

櫥櫃

廚房

廚房吧檯

沙發

收銀台

入口

吧檯桌

室外長椅。客滿無法入內時，很多人會坐在這眺望眼前的遼闊海景，等候帶位。

部分為挑高設計，營造寬敞感，再加上採光充足，十分明亮。

春季時的入口景色。櫻花為客人所贈，含羞草則從住處剪取而來。

竭誠歡迎外地人
熱情相待的文化

從今治出發前往島波海道會經過的第一個島嶼就是大島。本店位於幾乎沒有交通量的大島東海岸，客人幾乎都是觀光客。由於田中先生也是當地居民，所以與島民有很多互動。「大島有四國八十八所巡禮的參拜處，巡禮者會造訪島內的參拜聖地。島民則會為他們提供膳食加以『款待』。可能是這樣的文化根深蒂固的緣故，可以感受到島民歡迎我們這些外來遷居者的熱情。」

locality
風俗人情

1

2

氣候溫暖的大島盛產柑橘類作物。位於店外長椅旁的這棵果樹，是附近的鄰居爺爺用心照顧的甘夏橘。

1.＆2.大島上有仿造四國八十八所聖地的迷你四國聖地（供人參拜的小佛堂）。

咖啡店開設&永續經營的 Q & A

Q 能眺望美景真是得天獨厚的地點，但是很少人經過吧？

A 就連島民也幾乎不會經過這條路（笑）。不過我認為能從店內將海景盡收眼底的地理條件實在無敵。而且原本我想開的就是讓客人願意專程探訪的店家。一再迷路終於抵達的客人，從我們店內的陽台區眺望大海時，途中所歷經的辛勞似乎讓感動更加倍。

Q 整修都是自己來嗎？

A 整體設計是由求哥的太太操刀的，負責實際裝潢作業的則是求哥和我。求哥在麵包店公休時會來幫忙，我則是每天上工，結果花了三個月才完成。其實我並沒有特別喜歡DIY，不過開始動手執行後卻覺得樂趣無窮。看到整修成果對這家店所產生更深的革命情感，所以一切自己來是值得的。

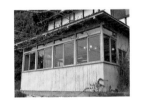

Q 沒有餐飲業的經驗，當初不會感到不安嗎？

A 當然很不安，所以卯起來練習廚藝。店內的裝潢作業進入後半段後，島民也出了很多力。他們來幫忙時，我就會做午餐給大家吃，同時也當作練習廚藝的一環。我覺得手藝也因為這樣大有進步。在家也會做菜給太太吃，聽取意見與指導。

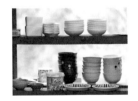

Q 創業資金大約135萬日圓，真的非常便宜。

A 店面簽約金只需付一個月租金這點影響很大。島民還說五萬日圓算貴的了（苦笑）。整修作業之所以自行操刀也是為了節省經費。所以裝潢工程費的開銷僅限於購買建材方面，雖然最後花了三個月才完工……。要在鄉下開設咖啡店「按部就班」我認為是很重要的。

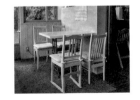

遷居的優點及收穫

1 孩子們對大自然有敏銳的感受力

原本就是因為想在豐富自然的環境下育兒才決定遷居的，而這個心願也真的實現。可以察覺到孩子們對大自然的變化很敏銳，例如，花開了！有蝴蝶！星星好美！等等，擁有很強的感受力。

2 在地居民將孩子們當成寶貝疼愛

每當孩子們在住家附近散步回來，沿途附近居民相贈的蔬菜多到雙手快抱不住。能獲得在地居民的疼愛，真的令我們不勝感激。

3 變得什麼事都想自己動手做！

島民們不管什麼事都是自己來，我們之所以會自行整修店面有一部分也是受此影響。當初如果是我自己一個人張羅的話，絕對發包給業者負責。親力親為也讓我體會到只要有心就能做到，而且很有意思。

遷居前 · 後的辛勞不便

1 位處觀光地的緣故，營業額會大幅受到季節或天候影響

上門的幾乎都是觀光客，所以營業額在旺季與淡季、天候好與壞之間的落差很大。起初我還抓不出原因，客人很少的日子就會覺得沮喪。

2 連外的收費高速公路過路費很貴

從大島前往今治市必須走西瀨戶高速公路（瀨戶內島波海道）。過路費往返得花上1,500～2,000日圓（收費依車款、星期幾、付款方式而異）。

田中先生的一日作息

時間	作息
7:00	**起床** 送孩子到托兒所，採買後前往店面
9:00	**抵達店面** 打掃，午餐前置作業
11:00	**開始營業** 午餐供應時間
14:30	**午餐最後點餐時間**
16:00	**打烊** 收拾整理後離開店面，前往托兒所接孩子
17:30	**返家**
24:00	**就寢**

花
Flower

重質不重量，選用嬌柔型的花卉
稍作點綴或隨興擺設的方式，
最適合咖啡店這樣的空間。

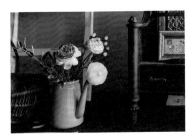

咖啡黑貓舍（p86）
將琺瑯壺當作花器。色
澤鮮黃的毛茛非常亮眼
可愛。

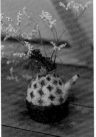

東京妹妹頭之家
（cafe mundo）（p70）
造型特殊的花器令人留下印象。刻意
將花插得有高有低，營造不對襯感。

食堂蜜蜂（p104）
含羞草與櫻花豪邁地置
放於外國製的空罐中。
隨興感與空罐很對味。

circus（p28）
每桌都以燒杯插上嬌柔
的花朵做擺飾，乾燥花
隨意放置於木盆中，擺
在櫥櫃上展示。

08COFFEE（p20）
翠綠常春藤利用燒杯做
擺飾。極簡空間與具有
動態感的常春藤可說是
絕配。

Chapter 3

打造咖啡店的基本概念

不論是何種類型的店家，
開設前必須考量的事項多如牛毛。
本章請教了咖啡店諮詢顧問五味美貴子女士，
針對打算個人經營咖啡店的創業者們
講解首先必須掌握的基本概念。

1

地段＆店面的
尋找方式與考量方向的重點

對每間店面進行模擬想像
有助於掌握想打造的風格

預計開幕的一年前左右，就該開始看店面沙盤演練。看的件數愈多，愈清楚該確認的重點，也愈能掌握大致的租金行情。看店面時最重要的就是試著模擬想像一番：「如果選在這裡開店的話，要打造成這樣的風格！」透過反覆模擬的過程，理想中的咖啡店形象很多時候會變得更為鮮明。

釐清心目中的店家風格
與地段條件是否吻合

真正需要開始認真尋找店面，大約是在開幕前六個月。首先要鎖定店面進駐地區。

地段是左右生意能否成功的一大要因。辦公區的主要客層是上班族、住宅區則以主婦或家庭為多、車站前雖然有人潮但租金偏高等，每個地段都有其特性，必須確實釐清自己理想中的店面適合什麼樣的地段特性。

若已鎖定進駐地區後，就應該實地走訪幾次看看。針對該地區的整體氣氛、往來人們的年齡層或喜好、人氣商家的狀況、有無其他競爭對手、周邊環境等，透過自己的眼睛與耳朵詳實進行確認。

也可以反向操作，尋找「好地段壞條件」的店面。例如離車站近，人潮眾多的黃金地段，可是有建物老舊等欠佳的狀況，像這樣的店面租金會比市面行情來得低。可以活用建物本身的特色，主打復古風之類的，將負面條件轉變成加分要素也是一種方法。

店面還可分為空店面與頂讓店面

空店面

指的是空空如也連裝潢都沒有的店面。首
要之務就是確認能否在此開設餐飲店。有
些招租店面會附但書，例如禁用瓦斯、只
准提供輕食等，所以事先一定要仔細確
認。再加上還得考量面積大小或方位、建
物風格等，直到真正遇見符合自己理想中
的店面前，必須鍥而不捨地耐心尋找。

頂讓店面

指的是前一家店的裝潢或設備原封不動留
下的店面。可以直接入主，省下一大筆工
程費或廚房設備費用。只不過，可能會受
到前一家店的風評影響，可謂有利也有弊
（若以前是好口碑店家也就罷了，但也得
考量相反情況）。

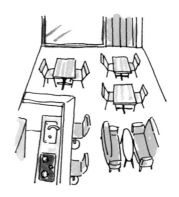

有些店面連設置招牌也須付費！
簽訂店面前還有一點務必確認，那就是能不能設置店招牌。尤其是位於大樓二樓以上的店
面，如果不在大樓入口處設置直立式招牌或外牆招牌，很難讓客人察覺其存在。有些出租店
面甚至全面禁止設置任何形式的招牌；有些雖然可以設置但每個月必須繳納設置招牌的費
用。務必先確認該地區的招牌設置規定。

2

想呈現何種店家風格，構思主題概念

首先明確整理出想開咖啡店的動機

主題概念一詞給人的感覺似乎有點難度，說穿了，其實就是想呈現何種店家風格。能明確整理出開店動機時，主題概念往往就會浮現。可參照左頁的「6W2H」作答，試著找出心目中的主題概念。

先有店面才構思主題概念以及在十個字內傳達主題概念

經手咖啡店同時也擔任咖啡店創業專科學校講師的五味美貴子女士，所提倡的觀念為「先有店面才構思主題概念」、「在十個字內傳達主題概念」。

以我們的店為例，看屋第一眼就覺得很像閣樓房，所以主題概念就決定為「閣樓房」。配合硬體面來決定主題概念，雖然與一般做法順序顛倒，如果想打造的是講究布

置擺設或氣氛的店家，這種方式也是可行的。若先設定好主題概念，可是中意的店面與自己的構想有出入，因而「那就稍微改變概念，將就一下⋯⋯」硬是將原先的概念與店面條件湊合在一起＝往往會讓主題概念搖擺不定。

有了主題概念後，接下來就可以配合主題發展故事。「有個小男孩去鄉下奶奶家玩，在偌大的屋中到處探險時，偶然發現了這間閣樓房，裡面有爸爸小時候玩過的舊玩具⋯⋯」諸如此類。透過這個方式最後便能清楚掌握理想中的店內景致（裝潢）。

構思咖啡店主題概念的方法

 其一 明確掌握6W2H

為什麼
WHY

明確釐清想開咖啡店的理由，也比較容易決定主題概念。

誰來經營
WHO

自己一人？夫妻倆？與朋友合作？要僱用幾名員工？決定負責營運的人數。

客群
WHOM

思考目標客群。

何時
WHEN

預計何時開幕。具體擬出日期後，整體計畫也會更有真實感。

賣什麼
WHAT

主打品項是咖啡？紅茶？甜點？也要供應午餐或晚餐嗎？菜單設計應搭配主題概念來思考。

在哪裡
WHERE

住處附近？郊區？熱鬧的商店街？想在哪個地區以及什麼樣的地點開設咖啡店，必須將地段條件列入考量。

何種型態
HOW TO

是否從早上就開始營業？午餐供應時段為？營業至深夜兼販售酒類？等等，決定營業型態。

多少錢
HOW MUCH

創業資金需要多少？有營運資金嗎？不夠的部分又該怎麼辦？幹勁誠可貴，金錢亦重要！

 其二 以店面條件為基本考量

如果想打造的是講究布置擺設或氣氛的店家，先決定好店面後，再配合硬體條件來設定主題概念的做法也是可行的。

3

擬定菜單內容後，
再尋找食材等物品的供應商

有時會成為日後的負擔
自行前往商家直接採購的方式

決定好店面的主題概念後，菜單內容也應該大致成形，接下來就得尋覓訂購食材的商家。很多人會認為「店面規模小，就比照家庭的購物模式，在附近超市或商店街採買就好了」。像這樣自行直接去商店採購的方式，稱為「直接採購」。

直接採購並非全然不可。然而咖啡店實際開始營運後，會愈來愈難找出時間採買。既有前置作業，還得打掃整理以及計算營業額，並不是只有在營業時間內才需要工作。等到自己有空去採買的時段，附近商店可能已經打烊。

批發商的資訊，會方便許多
至少要留有一家綜合食材

供應商方面，至少要選一家綜合食材批發商合作，這樣會方便許多。透過批發業者採購的優點是，營業用食材種類齊全、能以優惠價格買進，也能每天收到定量食材。上網輸入「各式食材批發」搜尋，便會出現很多資訊。所需物品可透過網路或電話輕鬆訂購，而且有些還能隔天就會送達。另外，透過其他餐飲店經營人或廚房設備廠商等介紹有口碑的供應商也不失為一個辦法。為了翌日能準時交貨，每家供應商所設定的訂購截止期限或付款日不盡相同，還請事先確認。

承前所述，善用綜合批發商與自行採購這兩種方式，不會對自己造成負擔，也有助於長久經營。

主要的食材採購方式

鄰近的個人經銷商或超市

能親自挑選確認商品,少量購入所需的分量。不過若需要大量採購時,有時會沒有存貨。另外,雖說商家就在附近,可是還是得花時間前往選購。

綜合批發商

能以便宜的價格大量採購,還有配送服務。一般商店沒有販售的營業用食材,在這裡一應俱全。不過有些業者不接受少量購買。

專賣店

若要採購咖啡或紅茶等,專賣店的商品種類一向較為豐富,能買到稀有商品的可能性很高。不過價格大多偏貴。

產地

直接前往產地農家採買的方式。若想開設主打有機料理的咖啡店,很適合這個採購方式。可以直接拜訪生產者,親眼確認生產環境。

4

廚房設備與餐桌椅等挑選的方式

廚房設備等
菜單設計完成才購入

要開設一家咖啡店，必須添購的東西林林總總。如果能夠花錢不眨眼的話，儘管添購自己喜歡的物品或功能強大的器材便是，不過開店資金總有預算上限，無法如此隨心所欲。

首先，請參考左頁選項，列出自家店面所需的物品。「當初認為開店必須備妥各項器材才買的……實際上卻幾乎沒用過」對此感到後悔的經營者似乎不少。會用到哪些廚房設備取決於菜單內容。如果也要販售手工蛋糕的話，有電動攪拌機或展示櫃可能會比較好；若打算推出多道義大利麵料理，或許會需要煮麵機……諸如此類，先擬定菜單內容後，再來選擇廚房設備。餐飲業需經過衛生主管機關的許可，才能取得營業執照，廚房設備等也有相關規定切莫忘記。

外觀當然很重要，
還須考量實用性

餐椅或餐桌的設計感當然很重要，但是考量「客人使用起來舒適與否」則更為要緊。桌面太小導致午餐碗盤放不太下，或者是餐桌比沙發低很多，吃起來很費力……各位讀者是否也曾有過這樣的經驗呢？家具擺設呼應店內主題概念的確是大前提，不過坐起來舒適、使用方便更為重要。

有添購需求的主要備品確認清單

廚房設備

☐ 清洗設備

以日本的規定為例，水槽必須有雙槽以上；東京都衛生局所揭示的尺寸規格為長48公分×寬36公分×深18公分以上。若有全自動洗碗機，單槽也OK。

☐ 瓦斯爐

根據菜單內容，選擇瓦斯爐大小或是爐口數、火力。

☐ 工作檯

檯面大當然比較好作業，但還是要選擇適合菜單內容或廚房大小的尺寸。

☐ 餐具櫃

為保持衛生，日本的狀況是規定餐具櫃必須設置門扉。

☐ 冷藏庫

如果餐點種類多，建議選擇大容量的款式。

☐ 冷凍庫

損壞率很高，建議買新品而非中古貨。

☐ 製冰機

與冷凍庫一樣都很容易壞，建議買新品而非中古貨。

☐ 烤箱

根據菜單內容有時會需要添購。建議購買營業用而非家庭用機種。

☐ 微波爐

有會比較方便。家庭用機種也OK。

☐ 咖啡設備

除了手沖濾泡咖啡外必須具備咖啡機。機台磨損率很高，建議購買營業用而非家用機種。

用餐區・結帳區

☐ 餐桌

選擇符合店內主題概念的餐桌。只不過桌面過小會讓客人難以使用，必須加以留意。

☐ 餐椅・沙發

與餐桌之間的高低平衡也是考量重點。

☐ 收銀台

可以只準備保管現金的箱子，利用筆電或平板電腦取代收銀機。

5

經營與金錢相關事項①
制定餐點價格的方式

制定價格的方式有二
一是從「成本」，
二是從「市價」算出

餐點價格是讓客人決定是否光顧的因素之一。另外，客層也會隨著價格設定而有所不同。反推回來，若鎖定的目標客群很明確，那麼餐點價格也應該大致有個譜。

制定價格有從「成本」算出的方法，以及從「市價」擬定的方式，其中後者是比較務實的做法。打個比方，在自家店附近有一家類似的咖啡店，蛋糕套餐售價700日圓。可是從成本計算自家的販售價格若不訂為1000日圓，利潤會少得可憐，所以定價1000日圓。

可是，請仔細想想。如果自己是客人的話會選擇哪家店呢？要讓客人即使得付1000日圓也願意上門，就必須提供足以補足300日圓價差的附加價值。如果對這

點胸有成竹倒也無所謂，若沒有把握的話，還是降低成本，讓定價接近700日圓會比較保險。

若價格設定偏高就必須
提供相對的附加價值

話雖如此，也不是便宜就好，因為希望咖啡店能提供「附加價值」的客人還不少。能在安靜又寬敞的空間喝飲料、有態度親切的店員服務、讓人忍不住想拍照留念的商品或店家裝潢……這些都是附加價值。就算價格比其他店略貴，凸顯自家價值，與其他店做出區別，讓顧客願意掏腰包上門，這對經營咖啡店而言是很重要的。

制定餐點價格的2種方式

從成本算出

要從成本求得定價，必須先算出「成本率」。成本率指的是成本對售價的比率。一般而言飲品為10～20%、料理為20～30%。

> **常見的成本率計算公式**
>
> 採購成本 × $\dfrac{\text{供應量}}{\text{內容量}}$ = 1杯的成本
>
> 1杯的成本 ÷ 售價 × 100 = 成本率（%）

從市價思考定價

調查附近競爭對手的餐點價格，設定自家商品的賣價時，差距盡量不要過於懸殊。掌握現今的顧客需求，做出與他店的差異是不可或缺的。

6

經營與金錢相關事項②
擬定收支計畫

營運一個月後再設定營收目標是比較務實的做法

要讓咖啡店成為事業，必須建構出創造利潤的模式。為此，首先要訂下營收目標，計算基準為「營業額＝客單價×來客數」。不過，不論是客單價還是來客數，實際進行營運是無從得知的。雖然也有事先粗估加以計算的方法，但是先營運一個月後，根據實績帶出客單價與來客數再來計算是比較務實的做法。

觀察損益平衡點，下工夫提高獲利的可能性

擬定營收目標的指標是「損益平衡點」所呈現的數值。讀者們可以利用左頁的計算公式試著求出。另外，不妨也參考看看左下的「收支平衡目標」圓餅圖，或許能更簡單地算出結果。

假設營收目標為200萬日圓，支出項目內容為，成本60萬日圓、人事費60萬日圓、店租20萬日圓、初期投資成本20萬日圓、各項費用20萬日圓，總計180萬日圓。因此，180萬日圓就是損益平衡點，20萬圓就是利潤。若想再增加利潤時，可將成本率從30％調降至25％等，想辦法減少支出金額（店租等固定成本以外的變動成本）。

將損益平衡點除以營業天數，就能算出單日的營收目標，再以此結果思考日間與夜間的比重分配，分別求出不同時段的營收目標。如果目前的營收額差強人意的話，看是要調整營業時間、抑或開始提供外帶服務等，必須下工夫增加利潤。

何謂損益平衡點

當利潤為零時的營業額，又稱為損益平衡點營業額。當營業額超出這個金額時便能產生利潤，低於此金額時就呈現赤字狀態。損益平衡點的數值是擬定營收目標時的指標。

損益平衡點的一般計算方式

損益平衡點＝固定成本÷（1－變動成本÷營業額）

＊固定成本＝就算營業額完全掛零，也一定會產生的成本。
　　　　　　例如店租、人事費、初期投資成本等。
＊變動成本＝隨著營業額的變動而浮動的成本。例如採購費等。
＊固定成本、變動成本、營業額可根據單月實績或預設值計算。

收支平衡目標

利潤 —— 10%
初期投資成本 —— 10%
店租 —— 10%
各項費用 —— 10%
成本 30%
人事費 30%

7

開設咖啡店的相關細節Q＆A

Q 完全沒有餐飲店的工作經驗也沒關係嗎？

A 即使沒有經驗，只要有「想開這種風格的店！」的強烈企圖心，就能站上開設咖啡店的「起跑點」。只是，有一點還請牢記，若工作方式如客人般悠閒＆慢步調的話，則無法「持久」經營下去。

經營咖啡店＝做喜歡的事、過得悠閒自在……或許有人會抱持著這樣的夢想，但現實總是殘酷的。開店必須滿足顧客的期望、營業額必須交出好成績、員工教育也不能馬虎……等，經營者每天所面對的課題一籮筐，要具備意志力也要有體力。

當然，有咖啡店或餐飲店的工作經驗是再好不過。如果開幕之前時間許可的話，建議在咖啡店實際工作體驗一番。

Q 咖啡店經營者的收入大概是多少？

A 這個問題非常難回答。因為這完全取決於自己想賺多少而定（例如獨自一人生活需張羅全額的生活費、已婚者大概出一半生活費就好等）。只不過，很多咖啡店經營者表示「剛起步時會發現現在公司上班的收入優渥很多」。

以咖啡店的主要商品咖啡為例，一杯大約400～500日圓。假設定價為500日圓，成本為50日圓，獲利450日圓。若一天能賣50杯，就能賺得2萬2500日圓。週休一日營業一個月（最多25天），獲利金額為56萬2500日圓。但是這還得扣除店租、水電瓦斯費、折舊費、人事費（若有僱用員工的話）。如此一來便可得知，能留在手邊的錢並不

多。仔細思考最少需要多少錢才能維生，然後擬定能夠賺足此金額的營收目標來維持營運。

糾紛。或者是，既然資金不足那等存夠再說，也是一個選擇。

※上述貸款方式包含有日本的狀況，僅供參考。

可上網搜尋「創業貸款」等獲得相關資訊。

Q
創業資金不足，
從哪裡借貸比較好呢？

A
一般會立刻聯想到銀行，但其實不能抱太大期待。因為要放款給沒有實績的新進業者的難度非常高。願意對咖啡店等個人經營者提供融資的單位，一般都是日本政策金融公庫。這是援助小規模企業或個體戶的金融機構。申請貸款必須提出創業計畫書等資料，所以請實際跑一趟洽詢。

除此之外，有些地方自治單位會以該區的居民或在當地做生意的人為對象，推出融資制度。

其他還有向雙親或兄弟姊妹等親屬借貸的方法。只不過，不能因為是自己人就有恃無恐，還是要確實立下借據等留存書面憑證。正因為是自己人，才絕對要避免

Q
想利用住家空間開設咖啡店，
會有什麼問題嗎？

A
這個想法當然可行。只是，要開設咖啡店，必須取得衛生局等相關單位的營業許可。若也要供應餐點的話，還須備妥營業用的廚房設備。住家與店面必須完全區分開來，使用住家廚房來烹製店內料理的做法是行不通的。

開設咖啡店的
相關細節Q&A

Q 蛋糕想提供外帶服務，
需要提出申請嗎？

A 在日本開設咖啡店除了需要餐飲業營業執照外，還須取得甜點製造業的營業許可。必須前往轄區衛生局提出申請，確實通過廚房設備等特定基準的檢查，所以請先洽詢衛生局。

Q 供應啤酒或紅酒等酒精類飲品
也需要事先獲得許可嗎？

A 在日本，餐飲店的營業許可申請有兩種。能提供料理與酒類的是「餐飲店營業」，只能提供酒類以外的飲料與輕食糕點的則是「咖啡店營業」。因此取得餐飲店營業許可的話，就能在咖啡店提供酒類商品。

Q 為店面投保比較好嗎？

A 有投保當然是比較好的。火災或竊盜、事故意外……雖然在開幕前不想思考這些不吉利的狀況，但身為經營者有必要預防萬一。建議投保「商店綜合保險」，所涵蓋的理賠範圍包括店面或店面兼住家的店面部分、辦公室、倉庫、家具或商品等所發生的損害以及費用。保費會根據保險公司或保險內容以及費用而各有不同，建議可以多找幾家公司估價。

公休日該如何制定呢？

這建議雖然感覺很嚴苛，但開幕後三個月試著無休經營其實是最好的。這麼做能夠清楚掌握客人的流動量，明確得知哪些時段以及星期幾會比較少有客人上門。掌握這些狀況後來制定公休日，有助於穩定經營。

若是地段特性很分明的區域，例如辦公區之類的地段，不必三個月無休也能得知週六日的客源會大減。像這種情況，從開幕時就可以制定公休日。

能有效宣傳開幕的方法是？

首先記得要拜訪左鄰右舍打招呼。如果對方也是店家的話，或許會幫我們引薦給客人，也可能願意把我們的店卡陳列在店內。

也推薦招待近鄰們來參加試營運派對。能趁機沙盤演練烹調的順序或待客方式，也是聽取顧客需求的絕佳機會。能受到在地居民喜愛的店家就能站穩腳步，這道理適用於任何商家。

開幕前也別忘了透過IG或FB等社群網站進行宣傳。

8

開幕前的倒數期間
應該完成的事項

試營運是正式開幕時的
練習與宣傳

要開一家屬於自己的店，必須處理的事多到數不清。為了不在正式開幕時亂了陣腳，倒數前詳實進行確認是很重要的。

烹調順序與時間、待客服務等，沒實際做過不會有頭緒。為此，必須實地演練，逐步找出需要改善的地方。邀請近鄰或朋友來捧場的試營運，是測試演練實力的絕佳機會，還要請來賓坦承知對料理、服務、店內裝演擺設等的意見。

若打算僱用員工，招募與教育也是在即將開幕前的這個時期進行。為了讓員工熟悉環境，其實會希望人手能盡早加入，不過如此一來從開幕前就得負擔人事費，必須視資金情況來判斷。

為了提供品質穩定的服務
請訂立規定

雖說咖啡店各有其主題概念，無法一概而論，不過相較於餐廳等餐飲店，主打自由不拘謹氣氛的店家是比較多的。話雖如此，還是需要制定規則。這是因為訂立規定有助於提供品質穩定的服務，進而提升客人的滿意度。打招呼、帶位、幫客人點菜、結帳等方式，都必須制定規則程序化，讓員工能確實了解與實踐。另外，餐點食譜也應該確實透過文字形式予以保存。

即將開幕前的確認表

☐ 是否已取得餐飲業營業執照？

☐ 是否已向國稅局提出所需資料？

☐ 烹調‧待客的沙盤演練是否萬無一失？

☐ 菜單製作完成了嗎？

☐ 空調運作符合設定的溫度？

☐ 廚房設備是否能確實運作？

☐ 食材全備齊了？

☐ 食材缺貨時可有配套措施？

☐ 各餐桌上所需的物品是否齊全？

☐ 店內有沒有髒污之處，或者被客人看見會覺得困擾的物品？

☐ 入口附近的通道有沒有打掃乾淨？

☐ 廚房有沒有打掃乾淨不至於讓客人看見會覺得困擾？

☐ 結帳單備妥了嗎？

☐ 有準備零錢嗎？

☐ 洗手間備品有準備齊全嗎？

☐ 有針對全體工作人員確實說明店內規定，並讓大家都了解嗎？

☐ 服裝是否整潔？

☐ 能確實說明餐點內容嗎？

☐ 能確實說明營業時間，從車站怎麼過來等店家資訊嗎？

☐ 有宣傳開幕事宜嗎？

☐ 有拜訪左鄰右舍打過招呼了嗎？

流於表面的應變能力是不夠的，
應當培養綜觀全局的思考能力

Chapter3監修者，五味美貴子女士，
不僅是咖啡店創業諮詢顧問，還身兼東京都內13家店的經營者。
五味女士所經手的店家加起來將近40間，
本單元向其請益經營咖啡店的成功祕訣。

員工才是鎮店之寶

一切要從2003年說起，當時我獨自在東京・西麻布開設「café chocolat」，從此一腳踏入這個業界。後來與我先生成立公司，逐步增加旗下的店面，同時也開始擔任咖啡店創業諮詢顧問。

目前在東京都內經營13家咖啡店。分店多往往會被認為關門大吉的機率也高，不過真正結束營業的店只有一家。而且那家店的營收還算不錯，沒有人才可以託付才是撤店的主要原因，也讓我深刻體會到要維持永續經營，「人才」是最重要的。

在僱用員工時，比起經驗我更看重個性。簡單來說就是「能讓他人與自己展露笑容的人」。待客時保持笑容理所應當，不過員工彼此交談時的笑容也很重要，因為笑容能讓所有人都心情愉快。我也曾有過看重經驗用人而失敗的情況，經驗有時不

全然是加分條件。再說，店內的工作任務是可以隨著經驗的累積熟能生巧的。

店內主管應選用
擅長營造氣氛的人

旗下店面多達13家時，自然會出現營收表現欠佳的分店。此時更換店長而營收有所成長是很常見的現象。

那該派何種類型的店長出馬呢——答案是善於營造氣氛的人。營收欠佳並非只出於單一理由，會有很多因素牽扯在其中，不過大致來說，生意不好的店面整體氣氛也很差，兼職人員來來去去流動率很高。咖啡店員工是左右客人去留的關鍵——換句話說，基於「很滿意那位服務人員所以才去那家店！」而上門的顧客非常多。要讓客人產生這樣的感受，果然還是需要一定程度的工作歷練。

不要只顧眼前，
綜觀全局才是最重要

　　具備確實掌握現狀，思考今後該做些什麼的能力，在維持經營上不可或缺。比方說自家店面位於辦公區，午餐時段上班族傾巢而出一位難求，可是當午餐時段結束進入下午茶時段後，卻完全沒有客人上門非常閒。面對這種情況，假設店家所想到的解決對策是，增加下午茶時段的甜點種類，讓餐點選擇更豐富。這個主意雖然不壞，但店面本身就位於辦公區，下午茶時段是上班族的工作時間，所以很難招攬到客人。考慮增加甜點種類吸引新顧客的同時，應該要更加傾注心力在高朋滿座的午餐時段。若現狀的翻桌率是一次，想辦法增加至兩次。添購餐盤就能減少洗滌次數，多配置一名人手，應該能讓所有作業加速。不要做出錯誤判斷是關鍵。

　　開店做生意而感到身心俱疲的人真的很多。即使得多花錢或花時間也無所謂，必須找出一套不會讓自己累到喘不過氣，而且能夠開心工作的模式，否則無法長期維持下去。

實際採訪！

3間台北咖啡店的
經營理念・空間設計

本書收錄了日本特色店家的創業及經營過程，
接下來將介紹我們身邊的案例。

來自台北的3間特色咖啡店，
從店名的巧思、經營風格到空間設計
都展現了店主獨特的品味。
在跨足競爭激烈的咖啡餐飲市場前，
不妨將他們的經驗及理念作為參考，
讓自己的規劃及構想更加具體，
離夢想中的咖啡店又更近了一步！

P135 │ 來吧Cafe'
P138 │ 在三樓 Third Floor Coffee
P140 │ Coffee Stand by me

標示說明　坪 坪數　座 座位數　裝 裝修

＊本篇內容擷取自《設計。咖啡館》（東販出版，2017）

來吧Cafe'

文‧詹雅婷Mimy
攝影‧葉勇宏

■Information

⌂ 台北市大安區信義路三段134巷12號
🕐 Mon.-Sun. 11:30〜20:00　休 無
坪 約24坪　座 約38席　裝 自己來

story

灰色獨棟
與它的暖亮守候

總有一間咖啡廳，為你點
亮那些夜晚，為你守在那轉
角，順勢遞上一句溫馨的「來
吧，我們還在這兒呢！」。創
辦人之一Jason說，進行裝修
時，每天下班一有空就跑來監
工盯進度，有天發現地下室燈
光從邊窗溜了出來；整屋的暖
黃從一格又一格寬容的玻璃窗
緩慢傾倒，灑滿鄰近街廓，活
脫脫像是一個盛滿光的酒吧，
給了他們一個起名字的靈感
──Light Bar！進一步取其諧
音成了中文的「來吧」，兩字
道出咖啡廳友善與親切。

「當初這棟房子是這帶的
神祕怪宅，空了25年都沒人
住，但我們一看就喜歡。」
獨棟三層樓的優勢，不規則狀
的格局，在他們看來簡直是無
懈可擊的夢想實踐基地。除了
樓梯以外，能敲就不留，天花

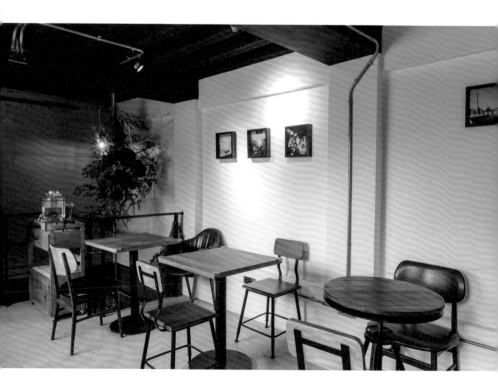

135

拆到牆面再拆到地板，連電箱也考量老舊問題而重新安裝、牽線；Jason笑說：「原本對裝修一竅不通的大家，經過這回，瞬間全懂了！」在上海從事建築業的弟弟，還特別飛回來丈量畫圖，有了3D圖，搭配和股東們討論過無數次才拍版定案的PPT裝修寶典，籌備三年的咖啡夢終於落地，於焉成形。

比照千層蛋糕
每層精心烘焙

金黃色餅皮相互交疊、口感細膩滑順的千層蛋糕，淑女般端莊地坐在入門後旋即映入眼簾的蛋糕櫃裡，是Jason的太太Nicole花費多年學習西點烘焙的成果展演；每到晚上八點，這裡就會化身「深夜烘焙坊」，耗時費工地煎著一張張的薄餅，直到店裡滿溢著奶油的香氣；除了堅持手作甜點，

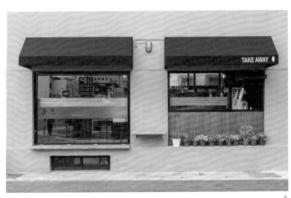

1

2

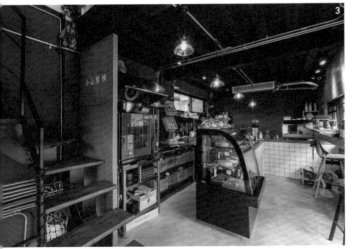

3

1. 考量現代人外帶咖啡的需求，把咖啡製作區安排在末端，設計對外開放的推窗，在黑色遮雨棚留下醒目的白色TAKE AWAY字樣。
2. 入口以玻璃大門邀請日光進駐，焦化處理過的磚牆，彷彿是被太陽曬成了蜜糖色。新拉牽的管線，以走明管的方式，成為藍牆上另一吸睛的線性裝飾。
3. 玻璃蛋糕櫃可說是一樓的視覺焦點，讓人不自覺往裡頭探看，四盞鵝黃色吊燈點點燦爛，指引著動線方向；白磚與木質搭造的L型吧檯，與黑色天花、藍色牆面形成鮮明對比。

Nicole 更視客人為「家人」，為滿足他們在品味甜點前有鹹食墊胃的心願，提供少鹽、少油的特製輕食（Light food），根據時令調整菜單，呼應 Light Bar Cafe'的 Light 精神。

而來吧 Cafe'的分層設計，也宛若千層蛋糕般層層精緻，為不同客群調配出最恰到好處的舒適格局。一樓設下 L 型開放式「內場」，將廚房、櫃台、飲料製作吧三合一，窗邊吧檯位子留給在外洽公的上班族或寫報告的學生；二樓除了靠窗吧檯，後方擺放圓桌、方桌和沙發，適合三五好友午茶談天；地下室植入 co-working space 概念，以大張長桌搭配投影布幕，方便 SOHO 族遊牧工作或行動會議課場，週末假日更準備幾張兒童椅，招呼想要大小一起泡咖啡廳的 family。

種種泡咖啡廳的情境，來吧 Cafe'都貼心地預備好了，還想什麼呢？來吧！

design

● 外觀設計

舊有外牆重新粉刷成清爽不沉重的灰色，保留原本的開窗位置，拆除已經鏽蝕的鋁門窗，更換成隔音效果良好的氣密窗，白天可以汲取周邊巷弄風情，晚上與附近鄰舍分享溫暖的燈光。

● 吧檯設計

一樓的 L 型開放式「內場」，長邊走道外側設置蛋糕櫃和結帳櫃檯，內、外場人員可直接與客人親切互動，內側則規劃一字型料理區，設置多功能的義大利蒸烤箱、爐具、沙拉檯、飲料區；短邊靠窗位置規劃為咖啡製作區，可直接服務需要外帶的客人。

● 座位區設計

善用大面積窗景，在一樓和二樓沿著玻璃設計吧檯座區，並貼心地在桌上設置插座，方便客人在此使用電腦，如果久坐還能達到「廣告效果」，吸引路過的行人目光，展現店內的人氣盛況！

● 家具選搭

為了打造地下室的 co-working 概念空間，訂製一張 210×100cm 的長桌，造型仿造學校課桌，打造校園活力氣息，寬度比一般咖啡廳長桌還多 10cm，讓對坐在兩側的人，彼此的筆電不打架，有更寬敞的使用空間。

● 氛圍營造

一樓以深藍色打造紳士般的風格，地坪以水泥粉光展現率性低調的性格，在樓梯轉角處吊掛乾燥花，把空間的顏色轉化到花藝設計中，藍、白相互接續，彼此對話，成就來吧 Cafe'的溫婉柔美基調。

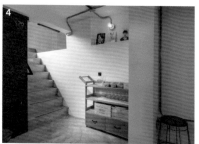

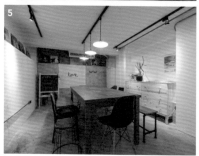

4.地下室側面開窗帶進自然光，並以軌道燈和吊燈補足照明；自一樓走入地下室，靠近天花的凹槽作為雜誌的收納展示台，左側藏入一間儲藏室，門與牆塗覆黑板漆作為佈告板。

5.地下室的長桌專區可供團體、企業包場使用，活動黑板加上投影設備，滿足會議、小型講座等活動需求；打破一致性的家具選配，單椅、板凳或長凳皆為不同材質，增添空間活潑屬性。

在三樓 Third Floor Coffee

文・詹雅婷Mimy
攝影・葉勇宏

▓Information

⌂ 台北市中山區八德路二段330號3樓
⊙ 平日12:30～19:30，假日12:30～20:00　㊡ 週三
坪 約40坪　座 約42席　停 自己來

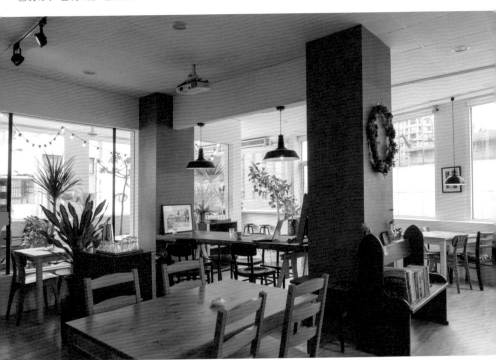

story

相遇在三樓
Indoor & Outdoor

白底黑線的簡單LOGO，讓人一看就知道「在三樓」的所在位置，簡約低調的招牌掛在戶外品牌甒趣的店門旁，踏進門內，心裡還是充滿問號，不禁問櫃檯人員：「請問在三樓咖啡廳？」小姐親切地說：「對喔，在三樓。」這對話令人莞爾。

推開門，映入眼簾的是深色木質吧檯與粉紅Indoor空間，那面白牆後方的綠色盆栽，高高低低錯落在盡頭的Outdoor地帶，像是座自然野趣的日光植物園。

店長Nicola解釋：「這裡坪數滿大的，採光特別好，就想藉由陽光和植栽，把戶外的感覺帶入室內。」為節省預算與開銷，她與工作夥伴不假他人之手，自行規劃平面圖，保有既有的天花板、地板材質，

138

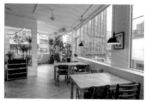

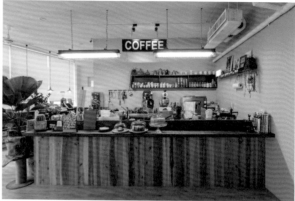

design

● 外觀設計

「在三樓」店如其名，咖啡廳位在墾丁八德門市的頂樓，三層樓高的白色房子，有著可愛的人字型屋簷，與LOGO上的小房子如出一轍，在一樓門口壁緣豎立招牌，招呼著人們前來。

● 吧檯設計

為了環保不浪費，繼續沿用舊的開放式吧檯，為配合較寬敞的空間，比照1＋1式的廚房設計，前段主要為飲料製作和備餐區，後段為洗滌、烘焙、製作區，左側以收銀結帳台為ending，勾勒完整的「內場」輪廓。

● 座位區設計

進門後走道沿著窗邊的景觀座位區，吧檯前方為不想要曬到太陽的窩著放鬆區，皆以四人桌配置；而白色隔牆圍塑的陽光綠意區，則有造型沙發、小方桌與迷你吧檯區，可隨心情選擇其偏愛的座位。

● 家具選搭

內部桌子以IKEA四人木桌為主，簡約的北歐設計定義空間屬性，椅子參考日本咖啡廳裡常見的舒適木椅，請家具生產公司協助訂製，再搭配幾張造型相仿卻各有特色的二手椅，活潑了家一般的樸質溫潤調性。

● 氛圍營造

Nicola認為粉紅色和植物的綠極為相搭，除了在陽光普照的「綠意區」曬養造型特殊、適合室內且好照顧的植栽，也請體形高大的「綠巨人」們友情守候吧檯、靠窗等轉角地帶，打造最生動的咖啡植物園。

1.兩盞造型特殊的長型船燈，搭配了COFFEE字樣吊牌，奠定吧檯主角位置，鮮明的木紋自地面引導視覺往上，落在層板上的蛋糕架，各種磅蛋糕和鹹派正進行美味走秀。利用兩側牆面設置黑色層板，收納展示色彩繽紛的餐具和雜誌書籍。2.開闊的空間率先以成排的吊燈，為咖啡廳帶來穩定的秩序，沿著窗邊一路延伸到盡頭，創造縱深效果；午後時分，夕陽餘暉以特定角度，降落在窗邊坐位區。3.為了不讓既有的鐵管外露，以水泥板包覆，形成對稱的灰色柱體，前側以老教堂椅作成造型書櫃，擺放平常愛看的書；安排兩盞工業風吊燈，可調高度的IKEA桌腳，放上與吧檯木質色相近的桌板，劃出獨樹一格的長桌區。

運用巧思為空間布局。例如，那道仿若隔出「內外」的虛牆，原為玻璃隔間，增加部分木作後，形成三個大型窗框，外側區域豢養多種綠色植物，加上原本採光優勢，利用視覺效果將「庭院的想像」植入腦海裡，吸引人們第一時間選擇坐入陽光綠意裡！

Coffee Stand by me

文·王玉瑤
攝影·葉勇宏

■Information

台北市大同區赤峰街41巷4號1F
Mon.-Wed. 14:00～22:00　Thu.-Sat. 12:00～23:00　Sun. 12:00～22:00
約8坪　約12席　找設計師

story

原本在一家小咖啡館工作的Johnny，決定獨立出來和兩個好友一起開店時，自然也以迷你咖啡館為開店設定，考量空間小座位不多，選點時特別將外帶因素考慮進去，選擇在附近有公園的赤峰街落腳。

室內坪數8坪，面寬只有約270cm的店面，空間規劃有別於一般咖啡館，以一座超長吧檯貫穿整個空間，解決狹長基地寬度不足，又要設置工作吧檯與座位區的問題，吧檯位置安排刻意內縮，與入口留出適當衝撞距離，讓客人不會有一進門迎面衝撞櫃檯的尷尬，外帶點餐等待時也更為舒適。

小空間以白襯底，有視覺放大效果，在大量使用木素材的空間裡，也能提昇明亮感，營造清新、溫馨的氛圍，而其中引人注目的穀倉門及金屬元素，則強調專屬美式鄉村的粗獷感，更完美展現店主理想中隨興、不受拘束的空間個性。

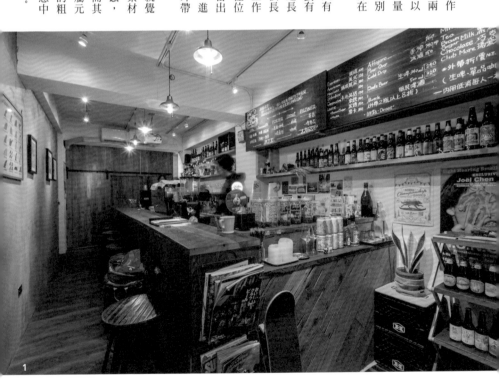

1

1.以白為基底，化解大量木色沉重感，突顯木素材紋理及其溫潤手感強化鄉村風空間印象。2.利用樑下12～15cm的深度，打造開放收納層架，除了收納功能，也藉由物品展示強調隨興的美式風格。3.門面保持簡潔俐落，只簡單延續空間元素，以木質元素讓內外風格一致，明確展現小店的個性與風格。4.入口的L型木框架，讓人進門即能感受，濃濃木質調的自然療癒氛圍，也有將店裡客人視線，引導至門外景色的聚焦功能。

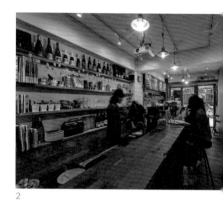

2

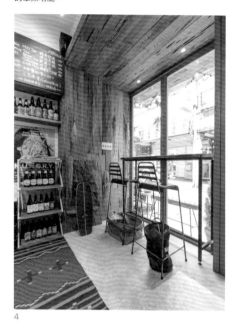

4

3

design

● 外觀設計
門面採整面落地窗設計，納入最大量採光，加入木框呼應鄉村風自然元素，展現質樸個性，並搭配手寫感立招拉近與客人的距離。

● 吧檯設計
以舊木打造2米長吧檯，成為視覺焦點，也藉此奠定空間鄉村主調；而舊木特有的溫潤觸感，也讓身體接觸到檯面時，感覺較為舒適。

● 座位區設計
對應空間面寬不足問題，座位採吧檯形式且與工作吧檯整併，確保留出足夠活動的空間與座位數。

● 家具選搭
採用帶有金屬元素的吧檯椅，以強調粗獷、手感的美式鄉村，選擇加入木素材款式，可提高使用舒適性，軟化金屬冷冽感。

● 氛圍營造
以大量啤酒瓶、黑板手寫字、滑板等妝點空間，營造自然、不做作的生活感，與典型美式style的隨興氛圍。

後記

本書採訪了13家咖啡店店長，
收錄各家從開幕前到現在的經驗談。

就連創業資金等一般不太想對外公開的資訊，
都很鉅細靡遺地與我們分享，真的感激不盡。

在採訪過程中有好幾位店長表示，
自己在不久前也還只是這類書籍的讀者。
創業開設咖啡店，憑藉著自身的經驗從讀者成為被採訪的一方。
這樣的因緣際會，讓我們覺得彷彿自己也圓了夢。

可是店面順利開幕並非終點。

都說永續經營比開店難上許多。

營運前營運後，沒有人是不迷惘、不煩惱的。

即使確實設定主題概念、確實打造成該風格，

大家仍是不停自問「這樣真的就算好嗎？」

然後會在此時體悟到，

要維持長久經營，經常反思自問或許是有所必要的。

營運順利也好，不順也罷，

反求諸己或許才能將店帶往更好的方向。

不論是對本書給予協助的店家們，

還是今後打算開店的讀者們，

祈願大家的夢想都能成真並且長長久久。

咖啡店開業哲學　編輯團隊敬上

143

• 監修［Chapter3］

五味美貴子
（**Gomi Mikiko**）

以東京都為中心發展咖啡餐館事業的
株式會社attic planning董事。大學
畢業後，進入微軟公司擔任系統工程
師。離職後，於西麻布開設第一家咖
啡餐館「café chocolat」，獨自一人從
早忙到晚。後來陸續於澀谷、惠比
壽、新宿等地區開設分店，並成立了
株式會社attic planning。代表店家
有「attic room」、「astral lamp」、
「ANALOG」、「ark」等。另外還身兼
咖啡店諮詢顧問，從單人咖啡座到企
業的店面開發都參與規劃，其他還有
撰寫食譜書籍、擔任咖啡店創業專科
學校講師等，所從事的活動範圍甚為
廣泛。著作有《開一家古厝咖啡屋
吧》（KADOKAWA，書名暫譯）等。

attic planning
http://www.atticroom.jp
E-mail：info@atticroom.jp

日文版staff

攝影　竹之內祐幸

設計　熊谷昭典（SPAIS）
　　　大木真奈美

插圖　上坂じゅりこ

編輯　咖啡店開業哲學 編輯團隊

※本書刊載之金額皆為日幣含稅價。
※本書刊載的內容為2018年5月時的
資訊。店家資料或菜單內容等可能會
有變更的情形。

國家圖書館出版品預行編目資料

咖啡店開業哲學：看特色店家如何在理
想與現實中取得獲利平衡 / 學研PLUS
編著；陳姵君譯. -- 初版. -- 臺北市：
臺灣東販, 2019.05
144面；14.7×21公分
ISBN 978-986-475-994-1(平裝)

1.咖啡館

991.7　　　　　　　　　108004816

**Jibun de Café wo
tukuritai hito no hon**
© Gakken
First published in Japan 2018
by Gakken Plus Co., Ltd., Tokyo
Traditional Chinese translation rights
arranged with Gakken Plus Co., Ltd.

咖啡店開業哲學

看特色店家如何在理想與現實中取得獲利平衡

2019年5月1日初版第一刷發行

編　　著　學研PLUS
譯　　者　陳姵君
編　　輯　曾羽辰
美術編輯　黃郁琇
發 行 人　南部裕
發 行 所　台灣東販股份有限公司
　　　　　＜地址＞台北市南京東路4段130號2F-1
　　　　　＜電話＞(02)2577-8878
　　　　　＜傳真＞(02)2577-8896
　　　　　＜網址＞http://www.tohan.com.tw
郵撥帳號　1405049-4
法律顧問　蕭雄淋律師
總 經 銷　聯合發行股份有限公司
　　　　　＜電話＞(02)2917-8022

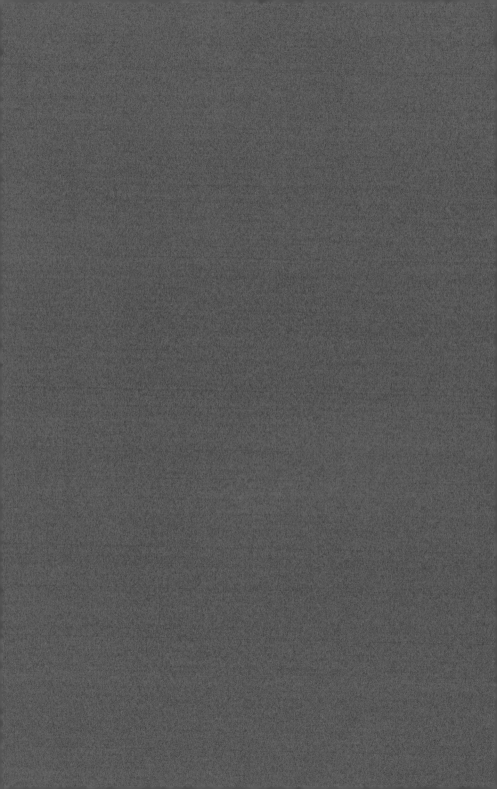